U0110831

大展好書　好書大展
品嘗好書，冠群可期

象棋輕鬆學
23

象棋攻殺訣竅

吳雁濱 編著

品冠文化出版社

前　言

　　本書詳細介紹各兵種的組合殺法。象棋紅黑雙方各有七個兵種，這七個兵種就好像是七個兄弟，兄弟齊心，其利斷金，組團作戰，無堅不摧，組合殺法的魅力可見一斑。

　　本書以連將殺局為主，寬緊殺局為輔，通篇最少四個回合成殺，最多十六個回合成殺，難度相對較高。俗話說：「只要功夫深，鐵杵磨成針。」我們要用這樣的精神去學習、研究、創新，理想就一定會變成現實。

　　本書共300局，按四步殺、五步殺、六步殺、七步殺、八步殺、九至十六步殺共分為六章，排列次序從易到難，從簡到繁，便於象棋愛好者研讀。

作者

目　　錄

第一章　四步殺

第1局

黑方

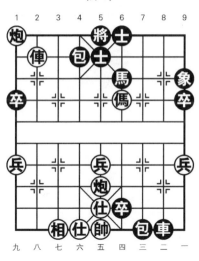

圖1

紅方

著法（紅先勝）：

1.俥八進一　　包4退1　　2.傌四進六　　馬6退4

3.俥八退三！　包4進2　　4.俥八進三

連將殺，紅勝。

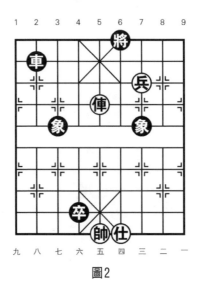

圖2

著法（紅先勝）：

1.俥五進三　將6進1　　2.兵三進一　將6進1

3.俥五平四　車2平6　　4.俥四退一

連將殺，紅勝。

著法（紅先勝）：

1.俥三進二　士5退6　　2.俥三平四　將4進1

3.炮二退一　將4進1　　4.俥四退二

連將殺，紅勝。

 第10局

圖10

著法（紅先勝）：

1.前兵平五　將4退1　　2.兵五進一　將4進1

3.傌七進八　將4進1　　4.兵四平五

連將殺，紅勝。

第11局

著法（紅先勝）：

1.炮二進一　士6進5　　2.兵四進一　象5退7

3.兵四平五　將4進1　　4.兵七進一

連將殺，紅勝。

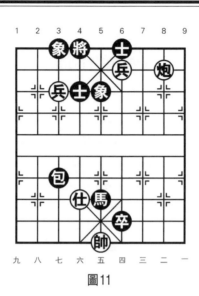

圖11

 第12局

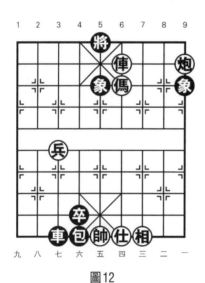

圖12

著法（紅先勝）：

1. 俥四平八　　將5平4
2. 俥八進一　　將4進1
3. 傌四進二　　將4進1
4. 俥八平六

連將殺，紅勝。

第13局

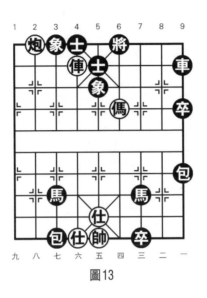

圖13

著法（紅先勝）：

1.炮七進九　將6進1　　2.傌四進二　將6進1

3.炮七退二　士5進4　　4.傌二退三

連將殺，紅勝。

第14局

著法（紅先勝）：

1.傌七退六　將5平4　　2.俥四平六　將4平5

3.俥六平八　將5平4　　4.俥八進一

連將殺，紅勝。

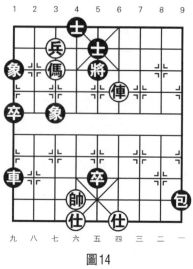

圖14

第15局

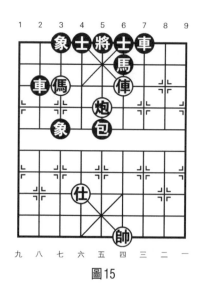

圖15

著法（紅先勝）：

1. 俥四平五　士6進5
2. 俥五進一　將5平6
3. 俥五平四　將6平5
4. 俥四平五

連將殺，紅勝。

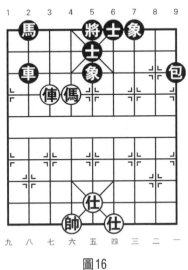

圖16

著法（紅先勝）：

1. 俥七進三！　士5退4　　2. 傌六進四　將5進1
3. 俥七退一　　馬2進4　　4. 俥七平六
連將殺，紅勝。

著法（紅先勝）：

1. 炮九進一　士5退4　　2. 俥六進一　將5進1
3. 俥六平五　將5平6　　4. 俥五平四
連將殺，紅勝。

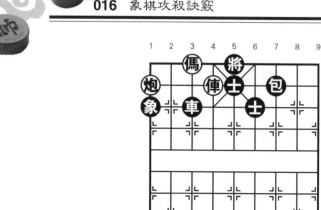

圖17

第18局

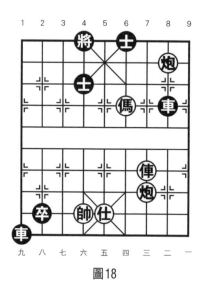

圖18

著法（紅先勝）：

1. 炮三平六　　士4退5
2. 炮二進一！　將4進1
3. 俥三平六　　士5進4
4. 俥六進四

連將殺，紅勝。

第19局

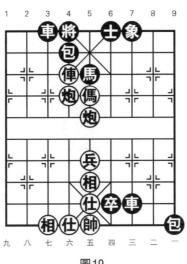

圖19

著法（紅先勝）：

1.俥六平五　包4平5　　2.俥五平六　將4平5

3.馬五進四　包5進5　　4.炮六平五

連將殺，紅勝。

 ## 第20局

著法（紅先勝）：

1.俥五進一　將5平6　　2.俥五平四！　將6進1

3.馬四退二　將6退1　　4.炮一退一

連將殺，紅勝。

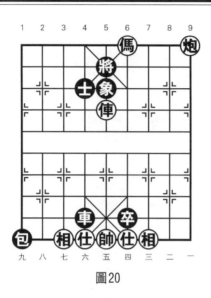

圖20

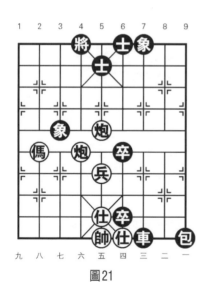

第21局

圖21

著法（紅先勝）：

1. 馬八進六　士5進4
2. 馬六進五　士4退5
3. 炮五平六　將4平5
4. 馬五進七

連將殺，紅勝。

第22局

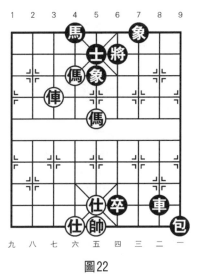

圖22

著法（紅先勝）：

1.傌五進三　將6進1　2.俥七平四　士5進6

3.俥四進一　馬4進6　4.俥四進一

連將殺，紅勝。

第23局

著法（紅先勝）：

1.俥七進一　將5進1　2.傌四進三　將5平4

3.傌三退五　將4進1　4.俥七退二

連將殺，紅勝。

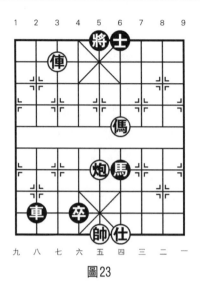

圖23

第24局

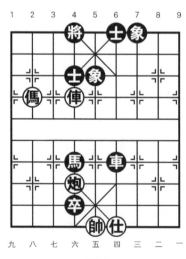

圖24

著法（紅先勝）：

1. 俥六進一　將4平5　　2. 傌八進七　將5進1

3. 俥六進一　將5退1　　4. 俥六平四

連將殺，紅勝。

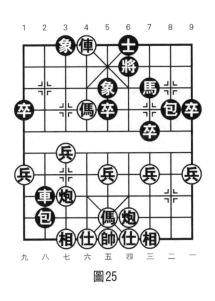

圖25

著法（紅先勝）：

1. 傌五進四　包8平6

黑如改走馬7進6，則傌四進三，馬6退4，俥六退一，士6進5，炮七平四殺，紅勝。

2. 傌四進三　馬7進6　　3. 傌三進二　將6進1

4. 俥六平四

連將殺，紅勝。

第26局

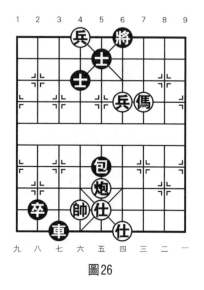

圖26

著法（紅先勝）：

1.傌三進二　將6進1　　2.兵四進一　士5進6

3.傌二退三　將6退1　　4.兵六平五

連將殺，紅勝。

第27局

著法（紅先勝）：

1.傌四進六　士5進4　　2.傌六進四　士4退5

3.俥七退一　將4退1　　4.傌四進六

連將殺，紅勝。

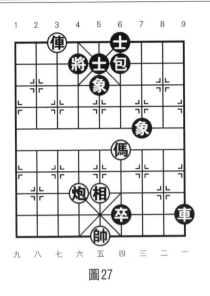

圖27

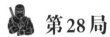
第28局

圖28

著法（紅先勝）：

1.俥三進一　將6進1　　2.傌八進六！　士5退4

3.俥三退一　將6進1　　4.兵五進一

連將殺，紅勝。

第29局

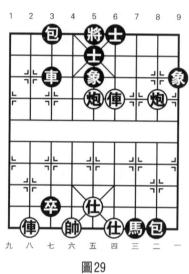

圖29

著法（紅先勝）：

1.炮二進三　象9退7　　2.俥四進三！　包3平6

3.俥八進九　車3退2　　4.俥八平七

連將殺，紅勝。

第30局

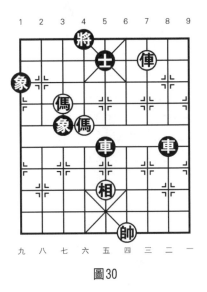

圖30

著法（紅先勝）：

1. 傌六進七　將4進1　　2. 前傌進五　將4進1

3. 傌五退四　車5退2　　4. 俥三平六

連將殺，紅勝。

第31局

著法（紅先勝）：

1. 傌三退四　將5平6　　2. 傌四進六　將6平5

3. 傌六進七　將5平6　　4. 俥二平四

連將殺，紅勝。

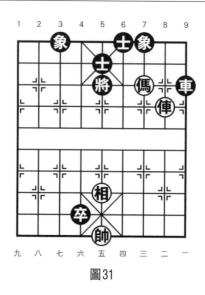

圖31

第32局

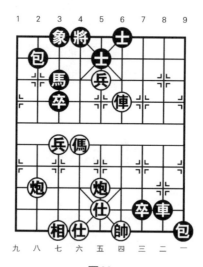

圖32

著法（紅先勝）：

1. 炮八平六　　包2平4

黑如改走士5進4，則傌六進五，士4退5，兵五平六，包2平4，傌五進七，連將殺，紅勝。

2. 傌六進五　　包4平3

黑如改走將4平5，則兵五進一！士6進5，俥四進三，連將殺，紅勝。

3. 兵五平六　　將4平5　　　4. 俥四進三

連將殺，紅勝。

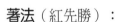 第33局

著法（紅先勝）：

1. 俥四進三　　士5退6

2. 兵五平六　　包2平4

3. 兵六平七　　包4平3

4. 仕五進六

連將殺，紅勝。

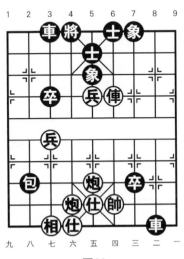

圖33

 第34局

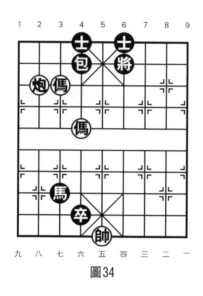

圖34

著法（紅先勝）：

1. 傌七進六　　將6進1　　　2. 後傌進七　　包4進1

3. 傌七退八　　包4退1　　　4. 傌八進六

連將殺，紅勝。

 第35局

著法（紅先勝）：

1. 傌六進五　　士4進5　　　2. 傌五進七　　將5平4

3. 俥四平六　　士5進4　　　4. 俥六進三

連將殺，紅勝。

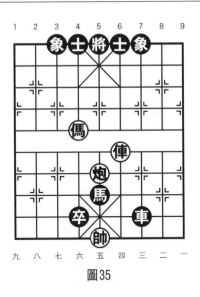

圖35

第36局

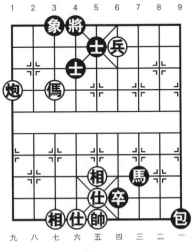

圖36

著法（紅先勝）：

1. 傌七進八　將4平5　　2. 炮九平五　象3進5

3. 傌八退六　將5平4　　4. 炮五平六

連將殺，紅勝。

第37局

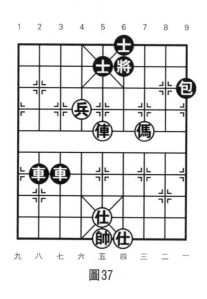

圖37

著法（紅先勝）：

1. 傌三進二　將6進1　　2. 俥五平四　將6平5

3. 兵六平五　將5平4　　4. 俥四平六

連將殺，紅勝。

第38局

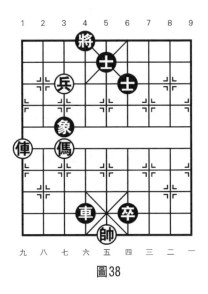

圖38

著法（紅先勝）：

1.俥九進五　　將4進1　　2.兵七進一　　將4進1

3.俥九退二！　象3退1　　4.傌七進八

連將殺，紅勝。

第39局

著法（紅先勝）：

1.炮七平六　卒4平5　　2.俥五退一　將4退1

3.傌七退六　車2平4　　4.傌六進八

連將殺，紅勝。

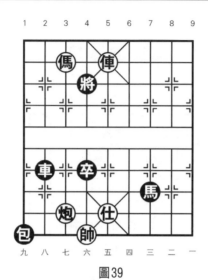

圖39

第40局

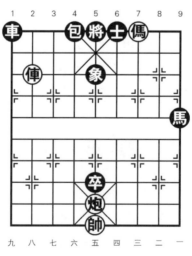

圖40

著法（紅先勝）：

1. 俥八平五　士6進5　　2. 傌三退四　將5平6

3. 傌四進二　將6進1　　4. 俥五進一

連將殺，紅勝。

第41局

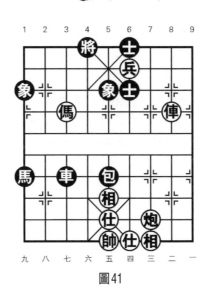

圖41

著法（紅先勝）：

1. 炮三進八　士6進5　　2. 兵四進一！　象5退7

3. 俥二平六　士5進4　　4. 俥六進一

連將殺，紅勝。

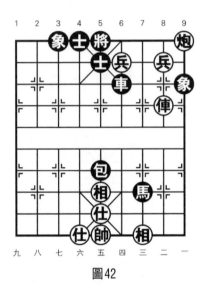

圖42

著法（紅先勝）：

1.兵四進一！　將5平6　　2.兵二進一　象9退7

3.兵二平三　　將6進1　　4.俥二進二

連將殺，紅勝。

第43局

著法（紅先勝）：

1.俥六平五　將5平4　　2.炮五平六　馬6退4

3.傌六進八　馬4退3　　4.兵七平六

連將殺，紅勝。

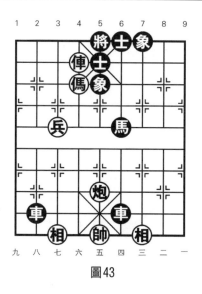

圖43

第44局

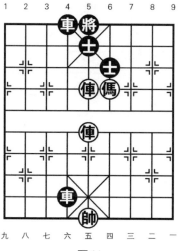

圖44

著法（紅先勝）：

1.前俥進二！　將5平6

黑如改走士6退5，則傌四進三，將5平6，俥五平四，

士5進6，俥四進三殺，紅勝。

2.前俥進一　　後車平5　　3.俥五進五　將6進1

4.傌四進二

連將殺，紅勝。

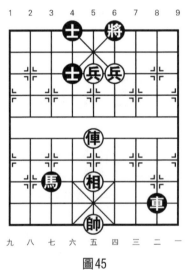

圖45

著法（紅先勝）：

1.兵四進一！　將6平5　　2.兵五平六　士4進5

3.俥五進四　將5平4　　4.兵六進一

連將殺，紅勝。

第46局

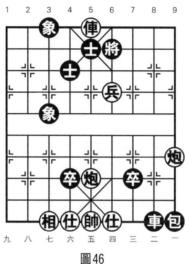

圖46

著法（紅先勝）：

1. 炮一平四　士5進6　　2. 兵四進一！　將6進1

3. 炮五平四！　卒7平6　　4. 俥五平四

連將殺，紅勝。

第47局

著法（紅先勝）：

1. 俥二進一　將6進1　　2. 傌八進六　將6進1

3. 俥二平四　包4平6　　4. 俥四退一

連將殺，紅勝。

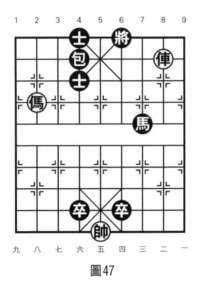

圖47

第48局

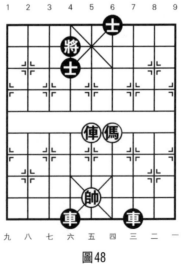

圖48

著法（紅先勝）：

1. 傌四進五　將4退1

黑如改走將4平5，則傌五退六，將5平4，傌六進七，將4退1，俥五進五殺，紅勝。

2. 傌五進七　將4進1　　3. 傌七進八　將4退1

5. 俥五進五

連將殺，紅勝。

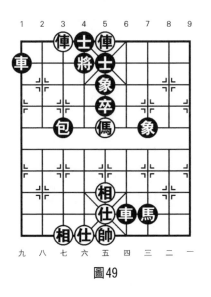

圖49

著法（紅先勝）：

1. 俥七平六　士5退4　　2. 傌五進七　將4進1
3. 俥五平六　車1平4　　4. 俥六退一
連將殺，紅勝。

 第50局

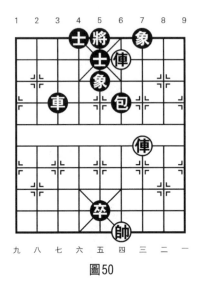

圖50

著法（紅先勝）：

1. 俥三進五　士5退6　　2. 俥四進一　將5進1

3. 俥三退一　包6退2　　4. 俥三平四

連將殺，紅勝。

 第51局

著法（紅先勝）：

1. 炮一進二　士5退6　　2. 俥三平五　士4退5

3. 俥五進一　後車平5　　4. 俥二平五

連將殺，紅勝。

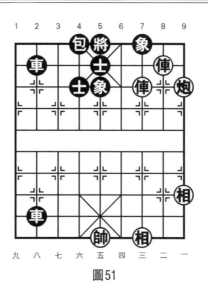

圖51

第52局

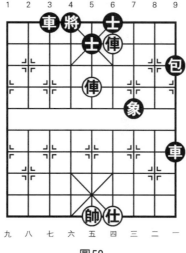

圖52

著法（紅先勝）：

1. 俥四進一！　將4進1　　2. 俥五進二　　將4進1

3. 俥四退二　　象7退5　　4. 俥四平五

連將殺，紅勝。

第53局

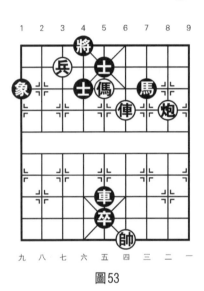

圖53

著法（紅先勝）：

1. 俥四進三！　馬7退6

2. 炮二平六　　馬6進4

3. 兵七平六　　將4平5

4. 傌五進三

連將殺，紅勝。

第54局

著法（紅先勝）：

1. 傌三進二　　將6平5　　2. 炮一平五　　士5進6

3. 傌二退四　　將5平6　　4. 炮五平四

連將殺，紅勝。

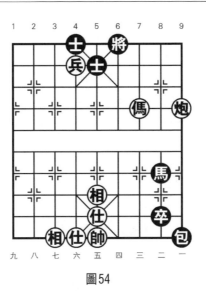

圖54

第55局

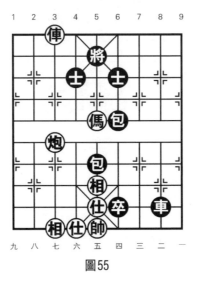

圖55

著法（紅先勝）：

1.炮七平五　將5平6

黑如改走將5平4，則傌五進四，將4平5，俥七退一，將5進1，傌四退五殺，紅勝。

2.傌五進六　將6平5　　3.俥七退一　將5進1

4.傌六退五

連將殺，紅勝。

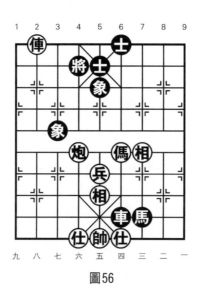

圖56

著法（紅先勝）：

1.傌四進六　士5進4　　2.傌六進四　士4退5

3.俥八退一　將4退1　　4.傌四進六

連將殺，紅勝。

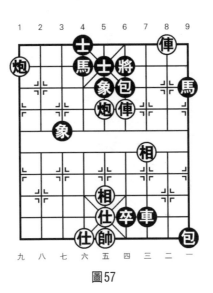

圖57

著法（紅先勝）：

1.俥二退一　將6進1　　2.俥四進一！　將6平5

3.炮九進一　馬4進2　　4.俥二平五

連將殺，紅勝。

著法（紅先勝）：

1.俥四進二　將4進1　　2.兵七進一　將4進1

3.俥四平六　車8平4　　4.俥六退一

連將殺，紅勝。

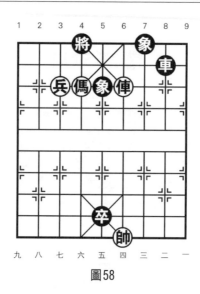

圖58

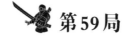第59局

圖59

著法（紅先勝）：

1.炮六退七　將5進1　　2.炮六平五　將5平4

3.傌三進五　將4進1　　4.俥七退二

連將殺，紅勝。

 第60局

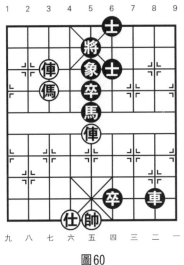

圖60

著法（紅先勝）：

1.俥七平五　將5平6　　2.前俥平四　將6平5

3.俥四平五　將5平6　　4.後俥平四

連將殺，紅勝。

第61局

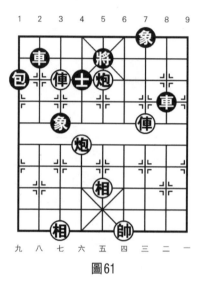

圖61

著法（紅先勝）：

1.炮六平五！　將5平4

黑如改走車8平5，則俥三進三，將5退1，俥七進二

殺，紅勝。

2.俥三進三　士4退5　　3.俥三平五　將4退1

4.俥七進二

連將殺，紅勝。

第62局

著法（紅先勝）：

1.傌五進四！　士5進6　　2.俥六退一　將5進1

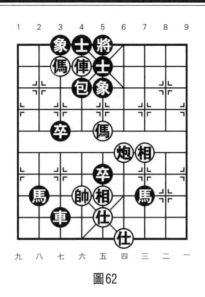

圖62

3. 俥六進一　　將5退1　　4. 俥六平四

連將殺，紅勝。

 第63局

著法（紅先勝）：

1. 俥四進三！　士5退6

黑如改走將4進1，則炮八平六，包4平3，炮五平六

殺，紅勝。

2. 炮八平六　包4平3　　3. 俥三平六　包3平4

4. 俥六進五

連將殺，紅勝。

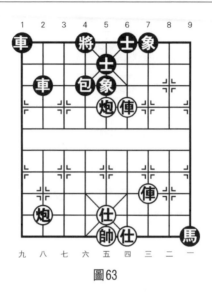

圖63

第**64**局

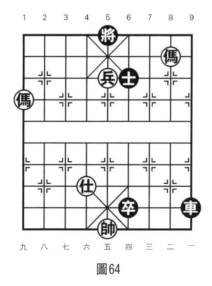

圖64

著法（紅先勝）：

1. 傌二退四　將5平6　　2. 傌四進二　將6平5

3. 兵五進一　將5平4　　4. 傌九進七

連將殺，紅勝。

第65局

著法（紅先勝）：

1. 俥三進四　將5進1

2. 俥六平五　士6退5

3. 俥五退一　將5平6

4. 俥三平四

連將殺，紅勝。

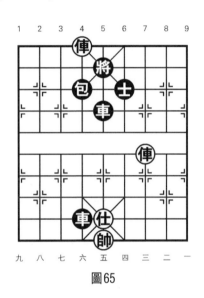

圖65

第66局

著法（紅先勝）：

1. 傌五進四　將5退1　　2. 傌四進六　將5進1

3. 前傌退八　將5退1　　4. 傌八進七

連將殺，紅勝。

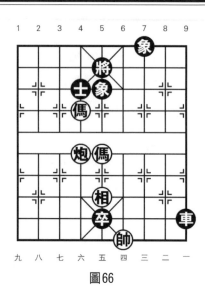

圖66

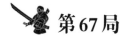 **第67局**

圖67

著法（紅先勝）：

1.炮八進一　將6進1　　2.傌五退三　將6進1

3.炮八退二　象3退5　　4.傌六退五

連將殺，紅勝。

 第68局

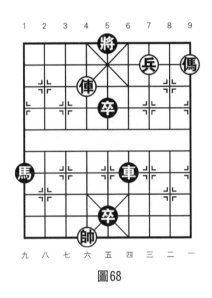

圖68

著法（紅先勝）：

1.俥六進二　將5進1　　2.傌一退三　車6退4

3.兵三平四!　將5平6　　4.俥六退一

連將殺，紅勝。

 第**69**局

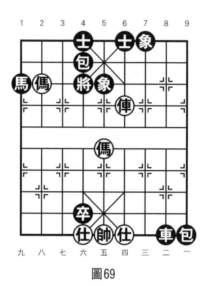

圖69

著法（紅先勝）：

1. 傌五進七！ 象5進3　　2. 傌八退七　馬1進3

3. 俥四進一　　象7進5　　4. 俥四平五

連將殺，紅勝。

 第**70**局

著法（紅先勝）：

1. 前俥平五！ 將5平6　　2. 俥五平四　將6平5

3. 俥六平五　　將5平4　　4. 仕五進六

連將殺，紅勝。

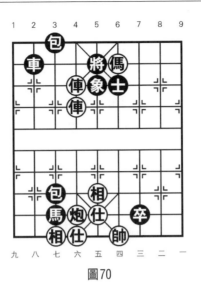

圖70

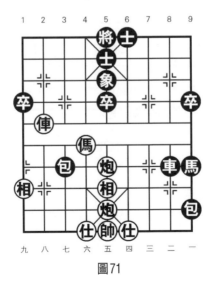

第71局

圖71

著法（紅先勝）：

1.前炮進四　士5進4

黑如改走將5平4，則俥八平六，士5進4，俥六進二，將4平5，後炮進五，連將殺，紅勝。

2.後炮進五　將5平4　　3.俥八進四　將4進1

4.傌六進七

連將殺，紅勝。

 第72局

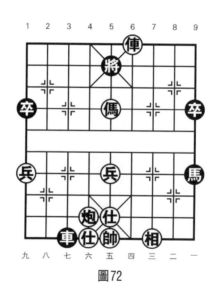

圖72

著法（紅先勝）：

1.傌五進三　將5進1　　2.傌三退四　將5退1

3.傌四進六　將5進1　　4.俥四退二

連將殺，紅勝。

第73局

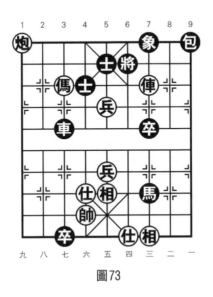

圖73

著法（紅先勝）：

1.俥三進一　將6進1

黑如改走將6退1，則傌七進六，車3退4，俥三進一

殺，紅勝。

2.前兵平四　將6平5

3.傌七退六！　車3平4

4.炮九退二

連將殺，紅勝。

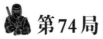 第74局

圖74

著法（紅先勝）：

1. 俥六平四　士5進6　　2. 俥四平五　士6退5
3. 傌五進四　士5進6　　4. 傌四進二
連將殺，紅勝。

第75局

著法（紅先勝）：

1. 俥八進九　將4進1　　2. 俥一平五　將4進1
3. 俥八平六　車3平4　　4. 俥六退一
連將殺，紅勝。

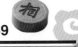

圖75

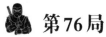

第76局

圖76

著法（紅先勝）：

1. 俥五進二　將6進1　　2. 俥五平四　將6平5

3. 兵五進一　將5退1　　4. 俥四退一

連將殺，紅勝。

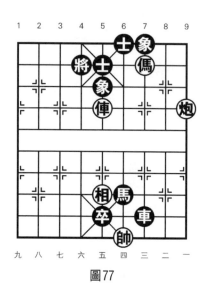

圖77

著法（紅先勝）：

1. 俥五平六　士5進4　　2. 炮一進二　士6進5

3. 俥六進一！　將4進1　　4. 傌三退四

連將殺，紅勝。

第78局

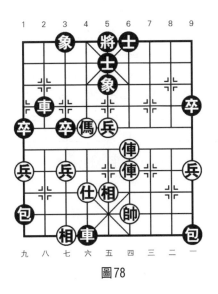

圖78

著法（紅先勝）：

1.前俥進五　士5退6　　2.俥四進六　將5進1

3.傌六進七　將5平4　　4.俥四平六

連將殺，紅勝。

第79局

著法（紅先勝）：

1.前俥進三！　將4進1　　2.後俥平六　士5進4

3.俥四退一　　將4退1　　4.俥六進四

連將殺，紅勝。

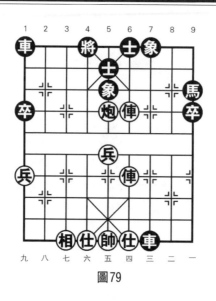

圖79

第80局

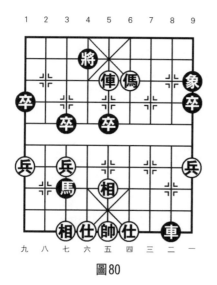

圖80

著法（紅先勝）：

1. 俥五進二　　將4進1
2. 傌四退五　　將4退1
3. 傌五進七　　將4進1
4. 俥五平六

連將殺，紅勝。

第81局

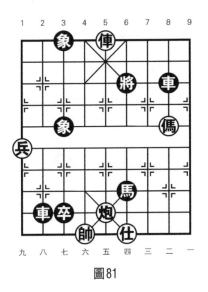

圖81

著法（紅先勝）：

1.炮五平四　馬6退4　　2.傌二退四　馬4進6

3.傌四進六　馬6退4　　4.俥五平四

連將殺，紅勝。

第82局

著法（紅先勝）：

1.傌五進六　將6進1　　2.俥五平四　將6平5

3.兵六平五　將5退1　　4.俥四退一

連將殺，紅勝。

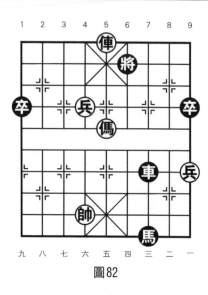

圖82

第83局

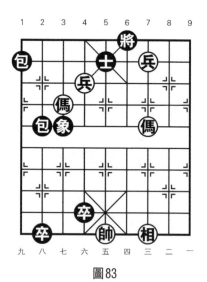

圖83

著法（紅先勝）：

1.兵三進一　將6進1

黑如改走將6平5，則傌三進四，將5平4，兵六進一，連將殺，紅殺。

2.傌三進二　將6進1　　3.兵六平五！　象3進5

4.傌七退五

絕殺，紅勝。

第84局

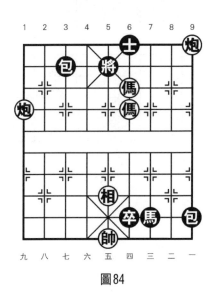

圖84

著法（紅先勝）：

1.炮九進二　包3進5

黑如改走將5進1，則炮一退二！將5平6，傌四進二，連將殺，紅勝。

2.前傌進五　　將5平6　　3.傌四進六　　將6平5

4.傌五退七

連將殺，紅勝。

第85局

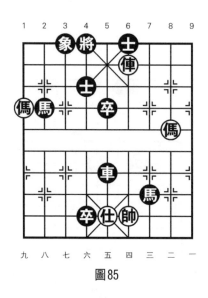

```
    1   2   3   4   5   6   7   8   9
```

圖85

著法（紅先勝）：

1.傌九進八　　馬2退3

黑如改走將4平5，則俥四進一，將5進1，傌二進三，將5進1，傌八進六，連將殺，紅勝。

2.俥四進一　　將4進1　　3.傌八退七　　將4平5

4.傌二進三

連將殺，紅勝。

第86局

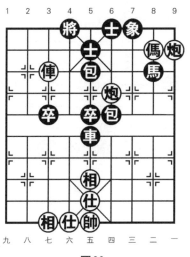

圖86

著法（紅先勝）：

1.俥七進二　　將4進1　　2.傌二進四！　將4進1

3.炮四進一！　士5進6　　4.俥七平六

連將殺，紅勝。

第87局

著法（紅先勝）：

1.俥六進八！　將5進1　　2.傌五進六！　象7進5

3.俥七平五　　將5平6　　4.俥五平四

連將殺，紅勝。

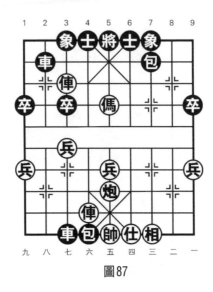

圖87

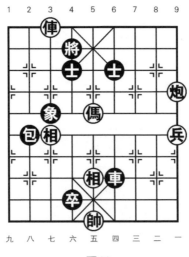

第88局

圖88

著法（紅先勝）：

1.俥七退一　將4退1　　2.炮一平六　將4平5

3.傌五進六　將5平6　　4.俥七進一

連將殺，紅勝。

第89局

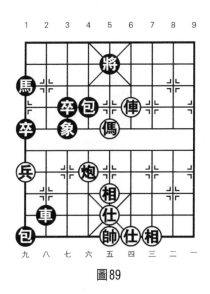

圖89

著法（紅先勝）：

1.炮六平五　包4平5　　2.俥四平五　象3退5

3.俥五進一　將5平4　　4.俥五平六

連將殺，紅勝。

 第 90 局

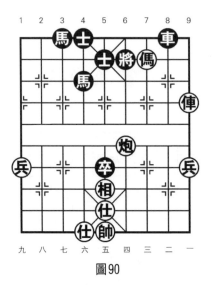

圖90

著法（紅先勝）：

1. 傌三退四　士5進6　　2. 俥一進二　將6退1
3. 傌四進六　士6退5　　4. 俥一平四
連將殺，紅勝。

 第 91 局

著法（紅先勝）：

1. 傌四進三　將5平6　　2. 兵三平四　傌5進6
3. 兵四進一　將6平5　　4. 兵四進一
連將殺，紅勝。

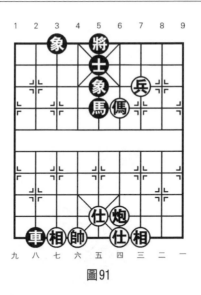

圖91

第92局

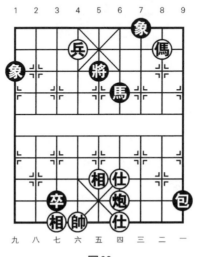

圖92

著法（紅先勝）：

1.炮四平五　馬6進5　　2.傌二退三　將5平6

3.傌三退五　將6平5　　4.炮五進三

連將殺，紅勝。

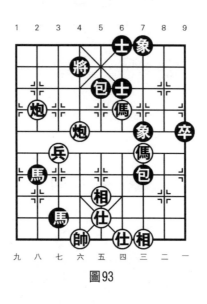

圖93

著法（紅先勝）：

1.傌四進六！　將4平5　　2.傌六進七　將5平6

3.炮八平四　士6退5　　4.炮六平四

連將殺，紅勝。

第94局

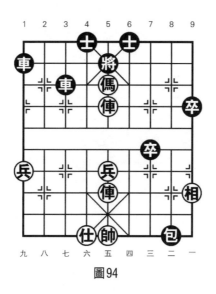

圖94

著法（紅先勝）：

1.傌五退三　　將5平4　　2.後俥平六　車3平4

3.俥六進五！　將4進1　　4.俥五平六

連將殺，紅勝。

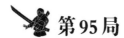

第95局

著法（紅先勝）：

1.傌三退四　　將5平6　　2.傌四進六　將6退1

3.俥二平四　　士5進6　　4.俥四進一

連將殺，紅勝。

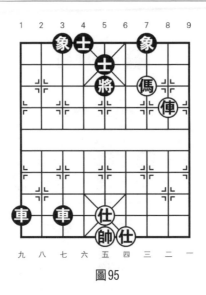

圖95

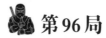
第96局

圖96

著法（紅先勝）：

1.炮二平五　卒4平5

黑另有以下兩種應著：

（1）象5進7，傌八退七，包2退6，俥四平五，連將殺，紅勝。

（2）士6進5，傌八退九，包2退6，傌九進七，連將殺，紅勝。

2.傌八退九　士4進5　　3.炮五進五　士5進6

4.傌九進八

連將殺，紅勝。

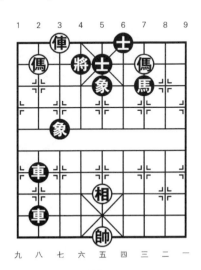

第97局

著法（紅先勝）：

1.傌八退七　將4進1

2.俥七退二　將4退1

3.俥七進一　將4退1

4.俥七平六

連將殺，紅勝。

圖97

 第98局

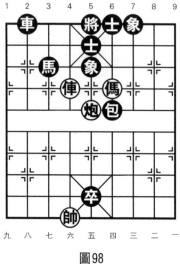

圖98

著法（紅先勝）：

1.傌四進六　　將5平4　　2.傌六進七　　將4平5

3.俥六進三！　馬3退4　　4.傌七退六

連將殺，紅勝。

 第99局

著法（紅先勝）：

1.炮八進七　　將5進1　　2.俥二進七　　將5進1

3.炮八退二　　士4退5　　4.炮九退二

連將殺，紅勝。

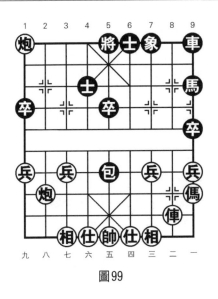

圖99

第100局

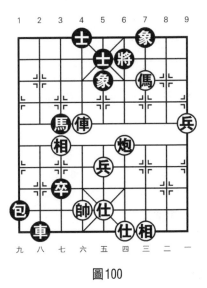

圖100

著法（紅先勝）：

第一種攻法：

1. 俥六平四　士5進6　　2. 俥四進二！　將6平5

3. 俥四進二

連將殺，紅勝。

第二種攻法：

1. 傌三退四　士5進6　　2. 傌四進六　士6退5

3. 俥六平四　士5進6　　4. 俥四進二

連將殺，紅勝。

第101局

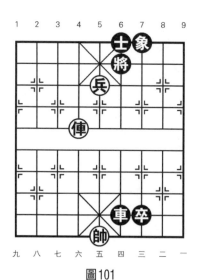

圖101

著法（紅先勝）：

1. 俥六進三　士6進5

2. 兵五進一　將6進1

3. 俥六退一　象7進5

4. 俥六平五

連將殺，紅勝。

 第102局

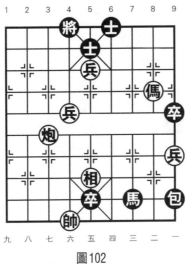

圖102

著法（紅先勝）：

1.炮七平六　士5進4　　2.兵六平五　士4退5

3.前兵平六　將4平5　　4.傌二進三

連將殺，紅勝。

 第103局

著法（紅先勝）：

1.炮五平四！　士5進6　　2.前炮平七　士6退5

3.炮七進一　將6進1　　4.傌三退四

連將殺，紅勝。

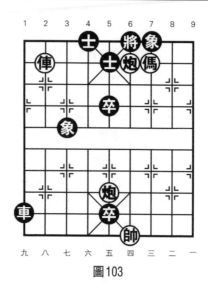

圖103

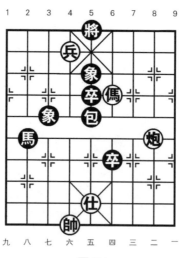

第104局

圖104

著法（紅先勝）：

1.兵六平五　　將5平6　　2.炮二平四　　包5平6

3.傌四退二　　包6平7　　4.傌二進三

連將殺，紅勝。

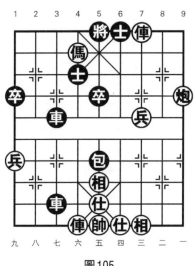

圖105

著法（紅先勝）：

1.傌六退四　　將5進1　　2.俥三退一　　將5進1

3.俥六進七！　　將5平4　　4.炮一進一

連將殺，紅勝。

 # 第106局

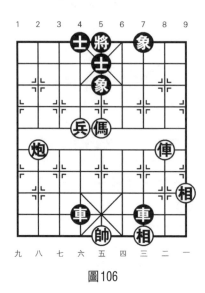

圖106

著法（紅先勝）：

1.炮八進五　象5退3　　2.傌五進六　將5平6

3.俥二平四　士5進6　　4.俥四進三

連將殺，紅勝。

 # 第107局

著法（紅先勝）：

1.俥七平五　士4進5　　2.俥五進二　將5平4

3.俥五平六　將4平5　　4.俥二平五

連將殺，紅勝。

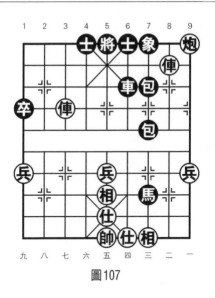

圖107

 第108局

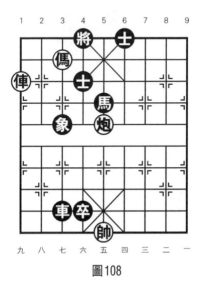

圖108

著法（紅先勝）：

1.炮五平六　士4退5　　2.傌七退六　士5進4

3.俥九平六　將4平5　　4.俥六進二

連將殺，紅勝。

 第109局

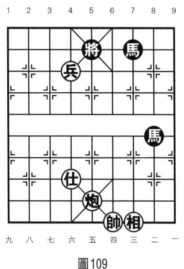

圖109

著法（紅先勝）：

1.相三進五　馬7進5　　2.兵六平五　將5退1

3.兵五進一　將5平4　　4.炮五平六

連將殺，紅勝。

 第110局

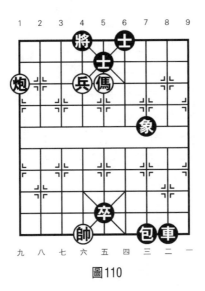

圖110

著法（紅先勝）：

1.兵六進一　將4平5　　2.兵六進一！　士5退4

3.傌五進七　將5進1　　4.炮九進一

連將殺，紅勝。

 第111局

著法（紅先勝）：

1.俥九進一　將4進1　　2.炮一退二　士5進6

3.傌三進四　士6退5　　4.俥九退一

連將殺，紅勝。

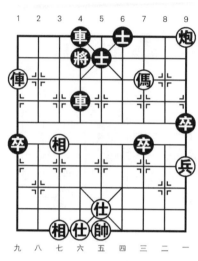

圖111

第112局

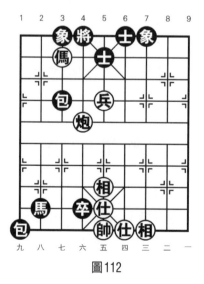

圖112

著法（紅先勝）：

1.兵五平六　士5進4　　2.兵六平七　士4退5

3.兵七平六　士5進4　　4.兵六進一

連將殺，紅勝。

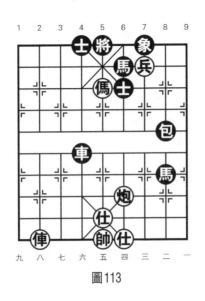

圖113

著法（紅先勝）：

1.炮四平五　士4進5

黑如改走包8平5，則傌五進七，將5平6，兵三進一，連將殺，紅勝。

2.俥八進九　車4退5　　3.傌五進七　將5平6

連將殺，紅勝。

 第114局

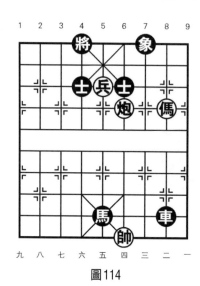

圖114

著法（紅先勝）：

1. 炮四平六　士4退5

2. 兵五平六　將4平5

3. 傌二進三　將5平6

4. 炮六平四

連將殺，紅勝。

第115局

著法（紅先勝）：

1. 俥三平六　將4平5

黑如改走士5進4，則俥六進一，將4平5，俥七平五，象7進5，俥五進一，連將殺，紅勝。

2. 俥七進三　士5退4　　3. 俥六平五　象7進5

4. 俥五進一

連將殺，紅勝。

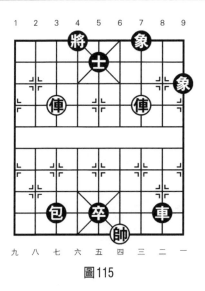

圖115

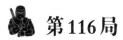

第116局

圖116

著法（紅先勝）：

1.俥五進二　將4退1　　2.俥五進一　將4進1

3.兵七進一　將4進1　　4.俥五平六

連將殺，紅勝。

第117局

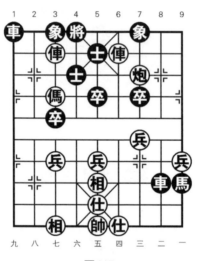

圖117

著法（紅先勝）：

1.俥七平六　將4平5　　2.炮三平五　士5進6

3.俥六平五　將5平4　　4.俥四進一

連將殺，紅勝。

 第118局

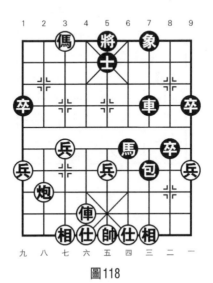

圖118

著法（紅先勝）：

1. 炮八進七　士5退4　　2. 俥六進八　將5進1

3. 俥六平五　將5平4　　4. 俥五退一

連將殺，紅勝。

 第119局

著法（紅先勝）：

1. 後傌進七　將5進1　　2. 兵五進一　將5平4

3. 兵五平六　將4平5　　4. 俥三平五

連將殺，紅勝。

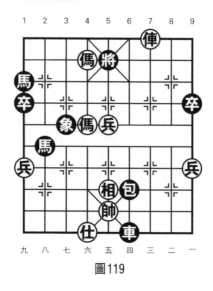

圖119

 第120局

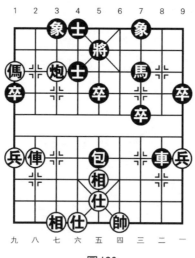

圖120

著法（紅先勝）：

1. 俥八進五　將5退1　　2. 傌九進七　將5進1

3. 傌七退五　將5退1　　4. 傌五進三

連將殺，紅勝。

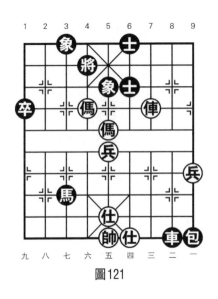

圖121

著法（紅先勝）：

1. 傌五進七　將4退1　　2. 傌七進八　將4進1

黑如改走將4平5，則傌六進四，將5進1，俥三進二，

連將殺，紅勝。

　　3. 俥三進二　士6進5　　4. 傌六進八

連將殺，紅勝。

 第122局

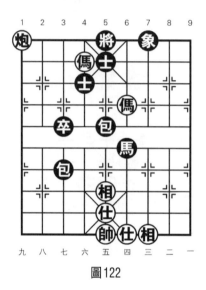

圖122

著法（紅先勝）：

1. 傌六進八　士5退4　　2. 傌八退七　士4進5

3. 傌四進三　將5平6　　4. 傌七進六

連將殺，紅勝。

 第123局

著法（紅先勝）：

1. 傌四進二　將6進1　　2. 炮七進一　象5進7

3. 前傌退一　象7退5　　4. 前傌平五

連將殺，紅勝。

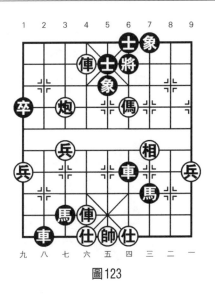

圖123

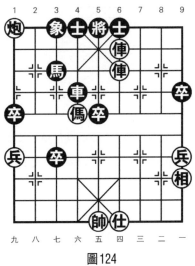

第 **124** 局

圖124

著法（紅先勝）：

1. 前俥進一 　將5進1 　　2. 前俥退一 　將5退1

3. 後俥平五 　馬3退5 　　4. 俥五進一

連將殺，紅勝。

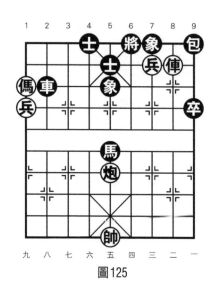

第125局

圖125

著法（紅先勝）：

1. 兵三平四 　將6平5 　　2. 炮五進四！ 士5進6

3. 兵四平五 　將5平6 　　4. 俥二平四

連將殺，紅勝。

 第126局

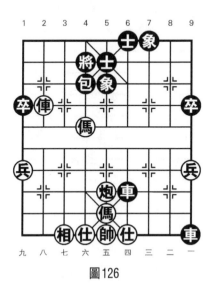

圖126

著法（紅先勝）：

1.俥八進二　將4退1　　2.傌六進七　將4平5

3.俥八進一　包4退2　　4.俥八平六

連將殺，紅勝。

 第127局

著法（紅先勝）：

1.前傌進五　將4退1　　2.傌五退七　將4進1

3.前傌進八　將4進1　　4.傌七進八

連將殺，紅勝。

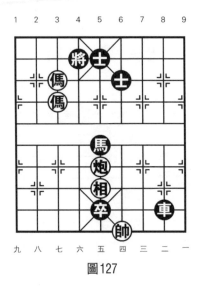

圖127

第128局

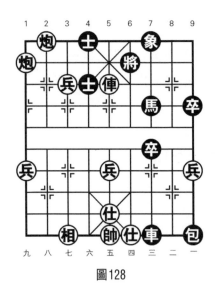

圖128

著法（紅先勝）：

1. 炮八退一　　將6退1
2. 俥五平四　　將6平5
3. 炮九進一　　將5進1
4. 兵七進一

連將殺，紅勝。

第二章 五步殺

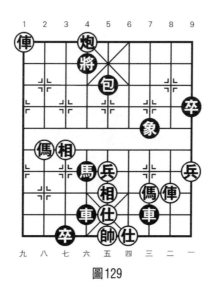

第129局

圖129

著法（紅先勝）：

1.傌八進七　包5平3

黑如改走將4進1，則傌七進八，將4退1，俥二進六，包5退1，傌八退七，將4進1，俥九退二，連將殺，紅勝。

2.俥九退一　　將4進1　　3.俥二進五！　象7退5

4.俥二平五！　包3平5　　5.俥九平六

連將殺，紅勝。

 第130局

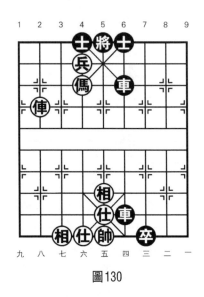

圖130

著法（紅先勝）：

1.俥八平五　　後車平5

黑如改走士6進5，則兵六平五，將5平6，兵五進一，連將殺，紅速勝。

2.俥五進一　　士6進5　　3.兵六平五　　將5平6

3.俥五平四！　車6退6　　4.兵五進一

連將殺，紅勝。

第131局

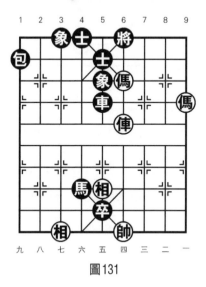

圖131

著法（紅先勝）：

1. 傌一進三　將6進1　　2. 傌四退三　士5進6
3. 俥四進二　將6平5　　4. 俥四進一　將5退1
5. 俥四進一

連將殺，紅勝。

第132局

著法（紅先勝）：

1. 傌九退八　將4進1　　2. 傌八退七　將4退1
3. 傌七進五　將4進1　　4. 傌五進四　士6退5
5. 俥五平六

連將殺，紅勝。

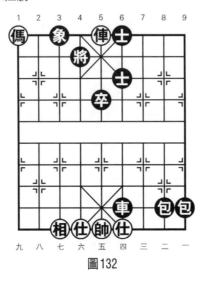

圖132

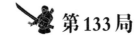 第133局

圖133

著法（紅先勝）：

1. 兵四平五　士6退5　　2. 兵六平五　將5平6

3. 兵五進一　將6進1　　4. 傌二進三　將6進1

5. 傌七進六

連將殺，紅勝。

 第134局

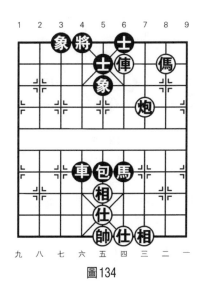

圖134

著法（紅先勝）：

1. 炮三進三　將4進1　　2. 傌二進四　將4進1

3. 炮三退二　象5進7　　4. 俥四退一　象7退5

5. 俥四平五

連將殺，紅勝。

第135局

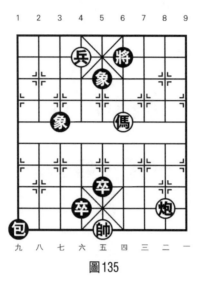

圖135

著法（紅先勝）：

1.炮二平四　卒5平6　　2.傌四進五！　卒6進1

黑如改走卒6平5，則傌五退四，卒5平6，兵六平五，將6退1，傌四進三殺，紅勝。

3.傌五退三　將6進1　　4.傌三進二　將6退1

5.兵六平五

連將殺，紅勝。

第136局

著法（紅先勝）：

1.俥四平六　將4平5　　2.傌七退五　後車退1

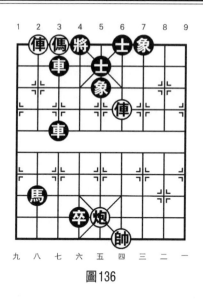

圖136

3. 傌五退七　　卒4平5　　　4. 俥八平七　　象5退3

5. 俥六進三

連將殺，紅勝。

 第137局

著法（紅先勝）：

1. 俥八平六　　士5進4

黑如改走將4平5，則炮八平五，士5進4，後炮進四，
將5平4，俥六進六，紅勝。

2. 俥六進六　　將4平5　　　3. 傌五進六　　包9平5

4. 俥四進一　　將5進1　　　5. 傌六進四

連將殺，紅勝。

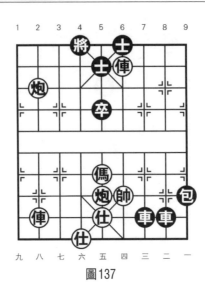

圖137

第138局

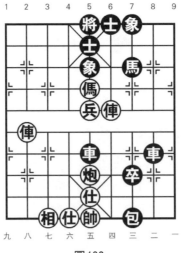

圖138

著法（紅先勝）：

1. 俥八進五　士5進4　　2. 傌五進七　士6進5

3. 俥四進三　車5平4　　4. 炮五進五　士5進6

5. 傌七進五

絕殺，紅勝。

第139局

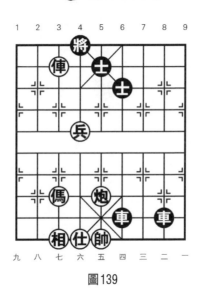

圖139

著法（紅先勝）：

1. 俥七進一　將4進1　　2. 炮五平六　士5進4

3. 兵六平七　士4退5　　4. 傌七進六　士5進4

5. 傌六進七

連將殺，紅勝。

 第140局

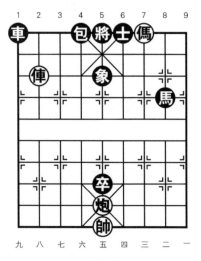

圖140

著法（紅先勝）：

1. 俥八平五　士6進5　　2. 俥五進一　將5平6

3. 俥五進一　將6進1　　4. 傌三退二　將6進1

5. 俥五平四

連將殺，紅勝。

 第141局

著法（紅先勝）：

1. 傌四進三　將6平5　　2. 俥六進二　將5退1

3. 俥六進一　將5進1　　4. 俥六退一　將5退1

5. 炮八進二

連將殺，紅勝。

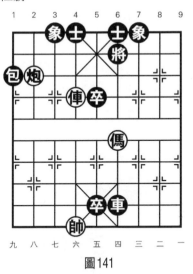

圖141

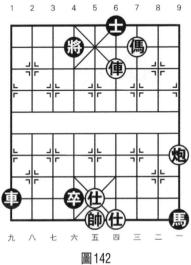

第142局

圖142

著法（紅先勝）：

1.俥四進一　　士6進5

黑如改走將4進1，則傌三退四，將4平5，傌四退六，

將5平4，炮一平六殺，紅勝。

2.俥四平五！　將4退1　　3.俥五進一　　將4進1

4.炮一進五　　將4進1　　5.俥五平六

連將殺，紅勝。

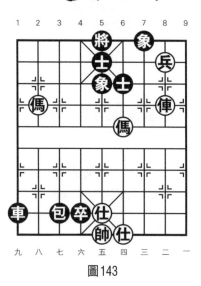

圖143

著法（紅先勝）：

1.傌八進七　　將5平6　　2.傌四進三　　將6進1

3.兵二平三　　將6退1　　4.兵三進一　　將6進1

5.俥二進二

連將殺，紅勝。

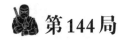

第144局

圖144

著法（紅先勝）：

1. 俥二平四　車7平6　　2. 前俥平三！　車6平8

3. 炮四平五　士5進6　　4. 俥三平四　車8平6

5. 前俥進一

連將殺，紅勝。

第145局

著法（紅先勝）：

1. 俥二平六　車2平4

黑如改走包8平4，則炮三平六！包4平5，傌八退六！

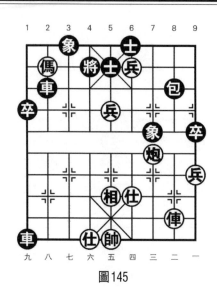

圖145

將4進1，炮六平七，連將殺，紅勝。

 2.俥六進六 士5進4 3.炮三平六 士4退5

 4.兵五平六 士5進4 5.兵六進一

連將殺，紅勝。

 # 第146局

著法（紅先勝）：

1.傌四進六 將5平4 2.炮九平六 車6平4

3.俥四退一 將4進1 4.傌六進八 車4進2

5.俥四平六

連將殺，紅勝。

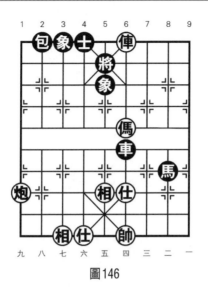

圖146

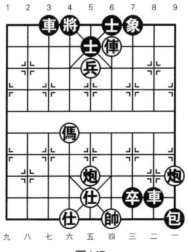

圖147

著法（紅先勝）：

1.炮五平六　將4平5　　2.兵五進一！　士6進5

3.炮一平五　士5進6　　4.傌六進五　士6退5

5.俥四進一

連將殺，紅勝。

 第148局

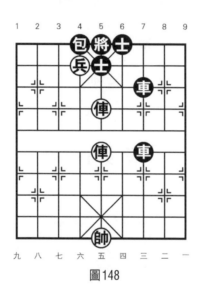

圖148

著法（紅先勝）：

1.兵六平五！　士6進5　　2.前俥進二　將5平6

3.前俥進一　將6進1　　4.後俥進四　將6進1

5.前俥平四

連將殺，紅勝。

第149局

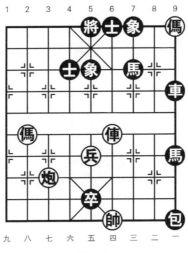

圖149

著法（紅先勝）：

1. 傌一退三　將5平4　　2. 炮七平六　車9平4

3. 俥四進五　將4進1　　4. 傌八進七　將4平5

5. 俥四平五

連將殺，紅勝。

第150局

著法（紅先勝）：

1. 傌三進二　將6平5　　2. 傌四進三　將5平6

3. 傌三退五　將6平5　　4. 傌五進七　車4退7

5. 炮七進九

連將殺，紅勝。

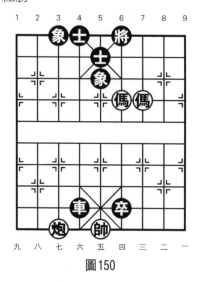

圖150

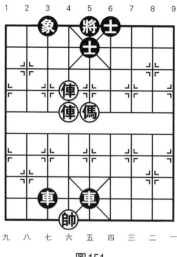

第151局

圖151

著法（紅先勝）：

1. 傌五進四！ 士5進6　　2. 前傌進三　將5進1

3. 後傌進三　　將5進1　　4. 前傌平五　士6進5

5. 傌六退一

連將殺，紅勝。

第152局

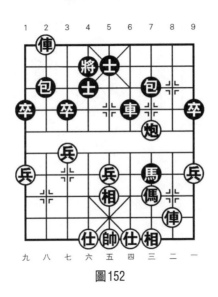

圖152

著法（紅先勝）：

1. 炮三平六　車6平4　　2. 傌八退一　將4退1

3. 傌二進八　包7退2　　4. 傌二平三　士5退6

5. 傌三平四

連將殺，紅勝。

 第153局

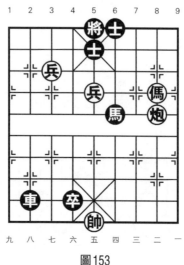

圖153

著法（紅先勝）：

1. 傌二進三　將5平4　　2. 炮二進四　將4進1

3. 兵七進一　將4進1　　4. 兵五進一！　馬6退5

5. 傌三退四

連將殺，紅勝。

 第154局

著法（紅先勝）：

1. 俥二進七　士5退6　　2. 俥二退三　士6進5

3. 炮八進三　象1退3　　4. 俥三進一　士5退6

5. 俥二平五

連將殺，紅勝。

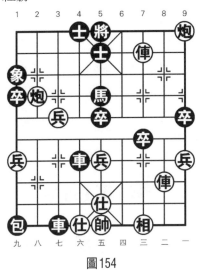

圖154

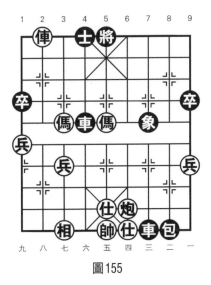

圖155

著法（紅先勝）：

1.傌七進六！　將5進1

黑如改走車4退2，則傌五進六，將5進1，傌六退四，將5退1，傌四進三，將5平6，仕五進四，連將殺，紅勝。

2.傌六退四　將5退1　　3.傌五進四　將5進1

4.前傌退二　將5退1　　5.傌二進三

連將殺，紅勝。

 第156局

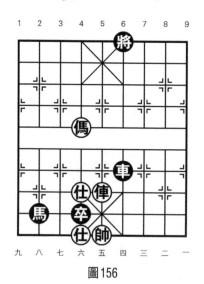

圖156

著法（紅先勝）：

1.傌六進五　將6平5　　2.傌五退七　將5平6

3.傌七進六　將6進1　　4.俥五進六　將6退1

5.俥五平三

連將殺，紅勝。

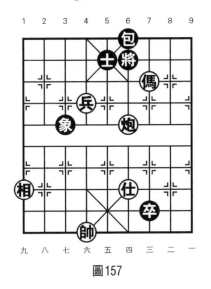

圖157

著法（紅先勝）：

1. 傌三退五　將6進1　　2. 傌五退三　將6退1

3. 傌三進二　將6進1　　4. 傌二退四　將6平5

5. 兵六平五

連將殺，紅勝。

著法（紅先勝）：

1. 傌六退四　將5平6　　2. 俥三平四　將6平5

3. 俥四進三　將5平4　　4. 俥五平六!　士5退4

5. 俥四平六

連將殺，紅勝。

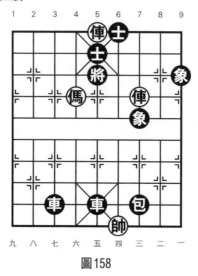

圖158

 第159局

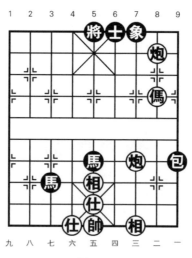

圖159

著法（紅先勝）：

1.傌二進三 　將5平4 　　2.炮三進六 　士6進5

3.傌三進五！ 士5退6 　　4.傌五退四 　士6進5

5.炮二進一

連將殺，紅勝。

第160局

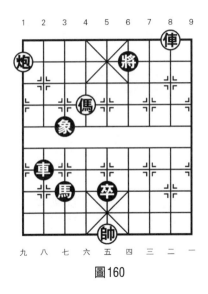

圖160

著法（紅先勝）：

1.傌六進七 　車2退5 　　2.俥二退一 　將6退1

3.傌七退五 　象3退5 　　4.俥二進一 　象5退7

5.俥二平三

連將殺，紅勝。

第161局

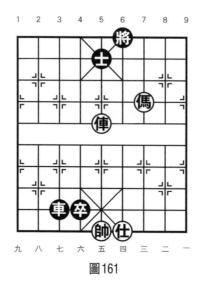

圖161

著法（紅先勝）：

1.傌三六二　　將6平5　　2.俥五進三　　將5平3

3.俥五進一　　將4進1　　4.傌二退四　　將4進1

5.俥五平六

連將殺，紅勝。

第162局

著法（紅先勝）：

1.傌五進七　　包2平3　　2.傌七退六　　包3平4

3.傌六進五　　包4平2　　4.傌五退六　　包2平4

5.兵五平六

連將殺，紅勝。

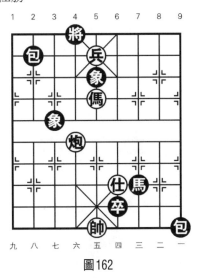

圖162

第163局

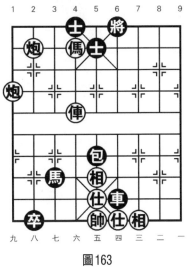

圖163

著法（紅先勝）：

1. 炮九進三　　將6進1　　2. 傌六退五　　將6進1

3. 俥六進二！　士5進4　　4. 炮八退一　　士4退5

5. 炮九退二

連將殺，紅勝。

 第164局

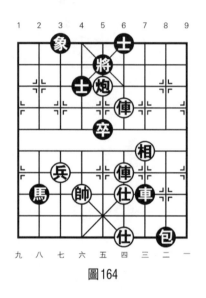

圖164

著法（紅先勝）：

1. 前俥進二　　將5退1　　2. 前俥進一　　將5進1

3. 後俥進五　　將5進1　　4. 前俥平五　　士4退5

5. 俥五退一

連將殺，紅勝。

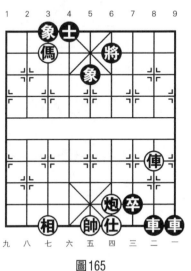

圖165

著法（紅先勝）：

1.俥二平四　將6平5　　2.炮四平五　象5退7

3.傌七退五！　將5進1　　4.相七進五　將5平4

5.俥四平六

連將殺，紅勝。

著法（紅先勝）：

1.俥七平六　士5進4

黑如改走將4平5，則傌二進三，將5平6，炮六平四，

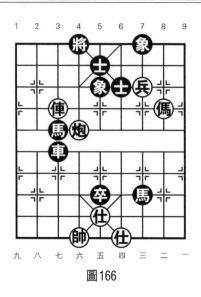

圖166

連將殺，紅勝。

2.俥六進一　將4平5　　3.炮六平五　馬3退5

黑如改走象5退3，則傌二進三，將5進1，俥六進一，連將殺，紅勝。

4.傌二進四　將5進1　　5.俥六進一

連將殺，紅勝。

 第**167**局

著法（紅先勝）：

1.俥六平五！　將5平6　　2.俥五進一　將6進1

3.炮九退一　　士4退5　　4.俥五退一　將6進1

5.俥五平四

連將殺，紅勝。

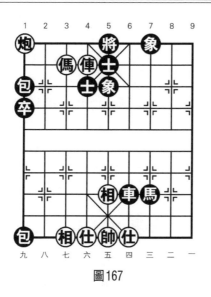

圖167

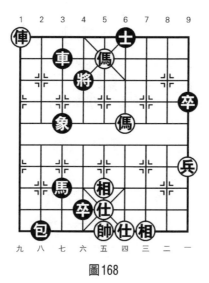

第**168**局

圖168

著法（紅先勝）：

1.俥九平六　車3平4　　2.傌五退四　將4平5

3.俥六平五　將5平6

黑如改走士6進5，則前傌進五，將5平6，俥五平四，

連將殺，紅勝。

4.後傌進二　將6退1　　5.傌四進二

連將殺，紅勝。

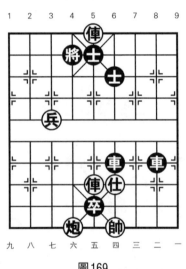

圖169

著法（紅先勝）：

1.後俥平六　士5進4　　2.俥六進五　將4進1

3.兵七平六　車6平4　　4.兵六進一　將4退1

5.兵六進一

連將殺，紅勝。

 第170局

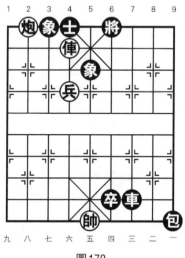

圖170

著法（紅先勝）：

1. 俥六進一　將6進1　　2. 俥六退一　將6進1

3. 炮八退二　象5退7　　4. 兵六進一　象7進5

5. 兵六平五

連將殺，紅勝。

 第171局

著法（紅先勝）：

1. 俥八進五　象1退3　　2. 俥八平七　將4進1

3. 傌三進四!　士5退6　　4. 兵七進一　將4進1

5. 俥七平六

連將殺，紅勝。

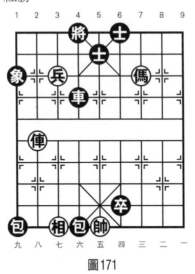

圖171

第172局

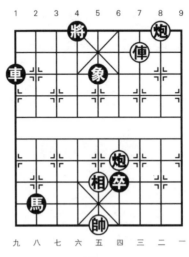

圖172

著法（紅先勝）：

1.炮四進六　象5退7　　2.炮四退一　象7進9

黑如改走將4進1，則炮四退一，將4進1，炮二退二，
連將殺，紅勝。

3.俥三進一　將4進1　　4.炮二退一　將4進1

5.俥三退二

連將殺，紅勝。

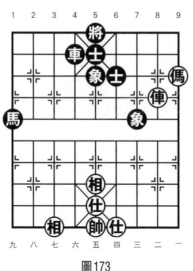

第173局

圖173

著法（紅先勝）：

1.傌一進三　將5平6

黑如改走將5平4，則俥二進三，士5退6，俥二平四，
連將殺，紅勝。

2.俥二進三　將6進1　　3.傌三退四　士5退4

4.俥二退一　將6退1　　5.俥二平六
紅得車勝定。

 第174局

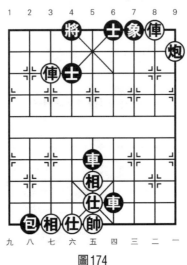

圖174

著法（紅先勝）：

1.俥七進二　將4進1　　2.俥二退一　士4退5
3.俥七退一　將4進1　　4.俥二平五!　車5退5
5.俥七退一

絕殺，紅勝。

 第175局

著法（紅先勝）：

1.俥八平六　士5進4　　2.俥六進四　將4平5

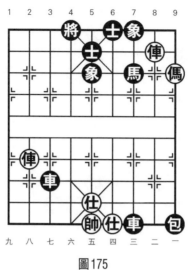

圖175

3. 傌一進三　將5進1　　4. 傌三退五　將5退1
5. 俥六進二
連將殺，紅勝。

 第176局

著法（紅先勝）：
1. 俥三平五　將5平6　　2. 俥五平四　將6平5
3. 傌八退六　將5平4　　4. 俥四進一　將4進1
5. 傌六進八
連將殺，紅勝。

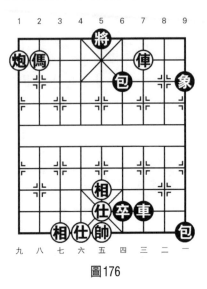

圖176

第177局

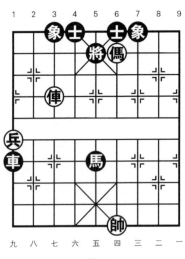

圖177

著法（紅先勝）：

1. 俥七進二　將5進1　　2. 傌四退三　將5平4

3. 傌三退五　將4平5　　4. 傌五進七　將5平4

5. 俥七平六

連將殺，紅勝。

第178局

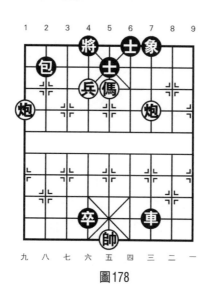

圖178

著法（紅先勝）：

1. 兵六進一！　將4進1　　2. 傌五退七　將4退1

3. 傌七進八　將4平5　　4. 傌八退六　將5平4

5. 炮三平六

連將殺，紅勝。

 第179局

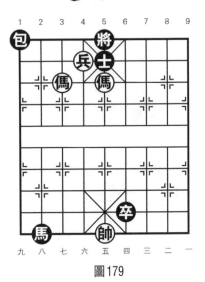

圖179

著法（紅先勝）：

1. 兵六平五　　將5平6　　　2. 兵五平六　　將6進1

3. 傌五退三　　將6進1　　　4. 傌三進二　　將6退1

5. 兵六平五

連將殺，紅勝。

 第180局

著法（紅先勝）：

1. 兵六平五　　將5平6　　　2. 兵五平四！　將6進1

3. 傌五退三　　將6退1　　　4. 傌三進二　　將6進1

5. 傌七進六

連將殺，紅勝。

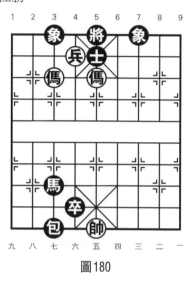

圖180

第181局

圖181

著法（紅先勝）：

1. 俥四進九　　將4進1　　　2. 炮五平六　　將4平5

3. 馬六進四　　將5平4

黑如改走將5進1，則俥四平五，將5平6，炮六平四
殺，紅勝。

4. 俥四退一　　將4退1　　　5. 馬四進六

連將殺，紅勝。

第182局

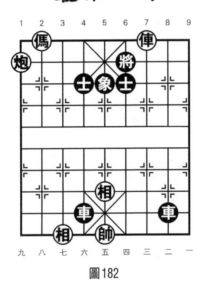

圖182

著法（紅先勝）：

1. 俥三退一　　將6退1　　　2. 炮九進一　　象5退3

3. 馬八退七　　象3進5　　　4. 馬七進六　　象5退3

5. 俥三進一

連將殺，紅勝。

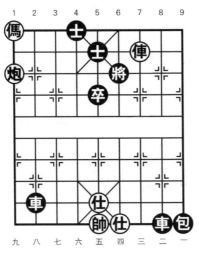

圖183

著法（紅先勝）：

1.傌九退八　士5進4　　2.傌八進六　士4退5

3.俥三退一　將6退1　　4.傌六退五　將6退1

5.俥三進二

連將殺，紅勝。

著法（紅先勝）：

1.傌六進七　將5平4　　2.俥九平六　士5進4

3.俥六進五！　包8平4　　4.炮四平六　包4進7

5.俥二平六

連將殺，紅勝。

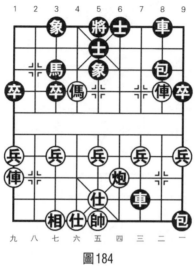

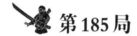

圖184

第185局

圖185

著法（紅先勝）：

1.傌二進四　將5平6　　2.前傌進二　將6平5

3.傌四進三　將5平6　　4.傌三退五　將6進1

5.傌五退三

連將殺，紅勝。

第186局

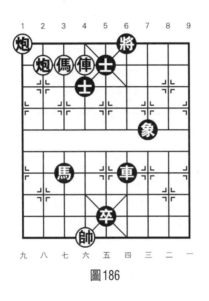

圖186

著法（紅先勝）：

1.俥六進一　將6進1　　2.俥六平四！　將6退1

3.傌七進五　士5退4　　4.傌五退六　士4進5

5.炮八進一

連將殺，紅勝。

 第187局

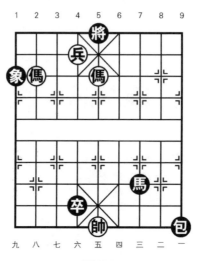

<div align="center">圖187</div>

著法（紅先勝）：

1.兵六進一　將5進1　　2.傌八退六　將5平4

黑如改走將5平6，則傌五退三，將6退1，兵六平五

殺，紅勝。

3.傌五退七　將4退1　　4.傌七進八　將4進1

5.傌六進八

連將殺，紅勝。

 第188局

著法（紅先勝）：

1.俥八進六　將6進1　　2.炮五平四　士5進六

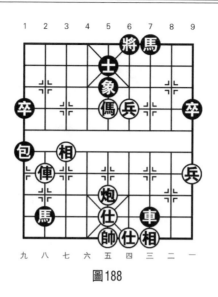

圖188

黑如改走馬7進6，則兵四進一，將6進1，傌五退四，連將殺，紅勝。

3. 兵四進一　將6平5　　4. 傌五進七　將5平4

5. 俥八平六

連將殺，紅勝。

 第189局

著法（紅先勝）：

1. 俥三退一　將5退1　　2. 傌三進四　將5平6

3. 後炮平四　馬7進6　　4. 傌四進三　馬6退5

5. 炮一進二

連將殺，紅勝。

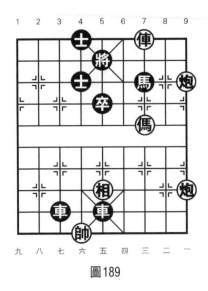

圖189

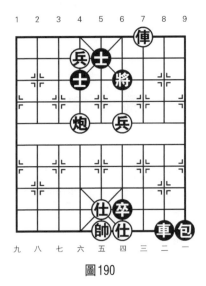

第190局

圖190

著法（紅先勝）：

1.兵四進一 　將6退1 　 2.炮六平四 　士5進6

3.俥三退一 　將6退1 　 4.兵四進一 　將6平6

5.俥三進一

連將殺，紅勝。

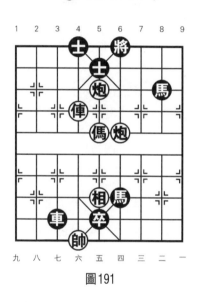

圖191

著法（紅先勝）：

1.傌五進四 　馬8進6 　 2.傌四進二 　後馬退7

3.俥六平四 　士5進6 　 4.俥四進一 　將6平5

5.炮四平五

連將殺，紅勝。

 第192局

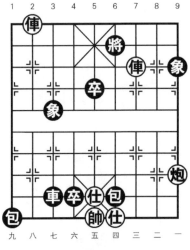

圖192

著法（紅先勝）：

1. 俥八退一　將6退1　2. 俥三平四　將6平5
3. 炮一平五　象3退5　4. 俥四平五　將5平6
5. 俥五平四

連將殺，紅勝。

 第193局

著法（紅先勝）：

1. 炮五平六　士4退5　2. 兵五平六　士5進4
3. 兵六平七　士4退5　4. 傌五退六　士5進4
5. 傌六進七

連將殺，紅勝。

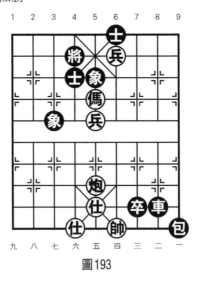

圖193

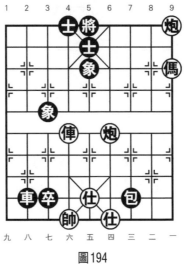

第194局

圖194

著法（紅先勝）：

1. 炮四進五！ 將5平6　　2. 俥六平四　士5進6

3. 俥四進三　　將6平5　　4. 傌一進三　將5進1

5. 炮一退一

連將殺，紅勝。

 第195局

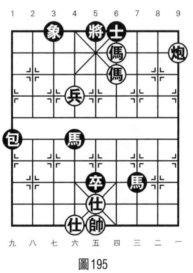

圖195

著法（紅先勝）：

1. 前傌退六　將5進1　　2. 傌四進二　將5進1

3. 傌二進四　將5退1　　4. 傌四退三　將5進1

5. 炮一退一

連將殺，紅勝。

 第196局

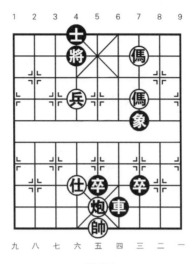

圖196

著法（紅先勝）：

1.兵六進一! 　將4進1 　　2.後傌退五 　將4退1

3.傌五進七 　將4進1 　　4.炮五平六! 車6平4

5.傌三退四

連將殺，紅勝。

 第197局

著法（紅先勝）：

1.俥二進三 　將5進1 　　2.傌六退四 　將5平6

3.傌四進二 　將6平5 　　4.俥二平五! 將5退1

5.傌二進三

連將殺，紅勝。

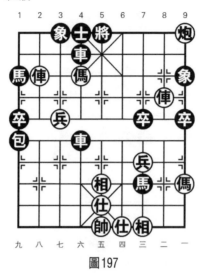

圖197

 第**198**局

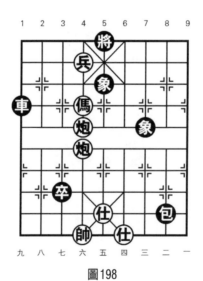

圖198

著法（紅先勝）：

1. 傌六進四　　將5平6　　2. 前炮平四　　車1平6

3. 傌四進二　　將6平5　　4. 炮六平五　　車6平5

5. 傌二退四

連將殺，紅勝。

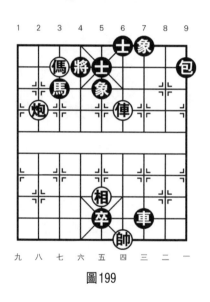

圖199

著法（紅先勝）：

1. 俥四平六　　士5進4　　2. 炮八進二　　將4退1

3. 俥六進一　　包9平4　　4. 俥六進一　　將4平5

5. 俥六退一

連將殺，紅勝。

 第200局

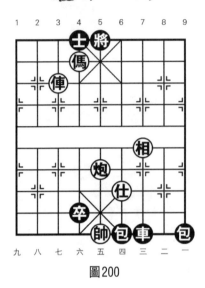

圖200

著法（紅先勝）：

1.俥七平五　士4進5　　2.俥五進一！　將5平6

3.俥五平二　將6平5　　4.俥二進一　　將5進1

5.傌六退五

連將殺，紅勝。

 第201局

著法（紅先勝）：

1.傌七進六　士5進4　　2.傌六進四　士4退5

3.傌四進六　士5進4　　4.傌六進四　士4退5

5.兵四平五

連將殺，紅勝。

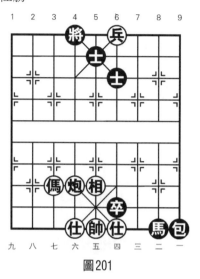

圖201

 第202局

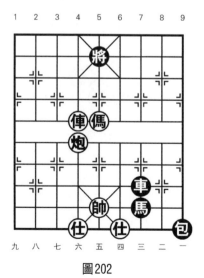

圖202

著法（紅先勝）：

1.炮六平五　將5平6　　2.傌五進六　將6平5

黑如改走將6進1，則俥六平四，將6平5，傌六退五

殺，紅勝。

3.俥六平五　將5平4　　4.炮五平六！　將4進1

5.俥五平六

連將殺，紅勝。

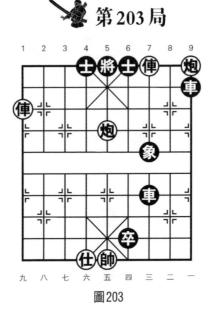

第203局

圖203

著法（紅先勝）：

1.俥九平五　士4進5　　2.俥三退一！　車9退1

3.俥五進一　將5平4　　4.俥五平六　將4平5

5.俥三平五

連將殺，紅勝。

 第204局

著法（紅先勝）：

1.包九退一　將5退1

2.傌八退六　將5進1

3.傌六進七　將5平4

4.後傌退五　將4退1

5.炮九進一

連將殺，紅勝。

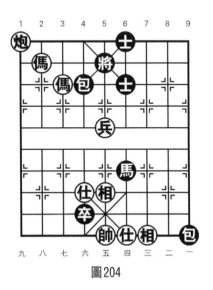

圖204

第205局

著法（紅先勝）：

1.炮八平五　傌7進5

黑如改走士4進5，則傌二進三，將5平4，炮三平六殺，紅勝。

2.傌二進三　將5進1　　3.傌三退四　將5退1

4.炮三進三　士6進5　　4.傌四進三

連將殺，紅勝。

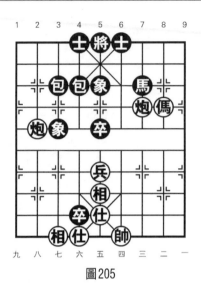

圖205

 第206局

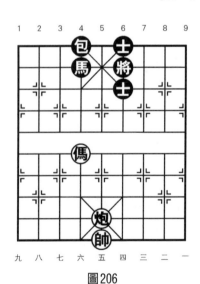

圖206

著法（紅先勝）：

1. 炮五平四　士6退5
2. 傌六進四　士5進6
3. 傌四退二　士6退5
4. 傌二進三　將6進1
5. 傌三退四

連將殺，紅勝。

第三章 六 步 殺

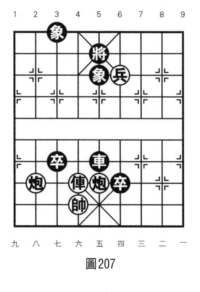

圖207

著法（紅先勝）：

1.俥六進六　　將5退1　　2.炮八進七　　象3進1

3.俥六進一　　將5進1　　4.兵四平五　　將5平6

5.兵五平四！　將6進1　　6.俥六平四

連將殺，紅勝。

 第208局

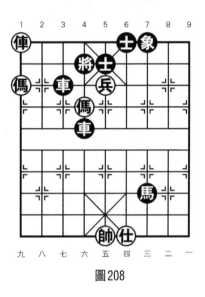

圖208

著法（紅先勝）：

1.傌九進八　車3退2　　2.傌六進八　　將4退1

3.前傌退七　將4平5　　4.兵五進一！　士6進5

5.俥九平七　車4退4　　6.俥七平六

連將殺，紅勝。

 第209局

著法（紅先勝）：

1.俥六進六　將5平6

黑如改走士5進4，則炮八進八，士4進5，俥六進一，

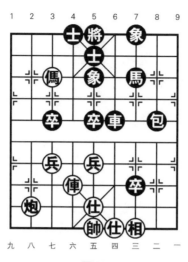

圖209

絕殺，紅勝。

 2.炮八進八　將6進1　　3.傌七進六　將6進1

 4.炮八退二　象5進7　　4.傌六退一　象7退5

 5.傌六平五

 編殺，紅勝。

 第210局

著法（紅先勝）：

 1.傌五進五　將5平4　　2.炮五平六　傌4進5

黑如改走馬4進3，則傌五進一，將4進1，傌七退五，馬3退5，兵七平六，連將殺，紅勝。

 3.兵七平六　馬5進4　　4.傌五進一　將4進1

 5.傌七退五　將4進1　　5.兵六進一

 連將殺，紅勝。

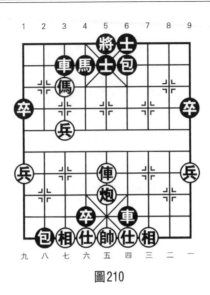

圖210

 第**211**局

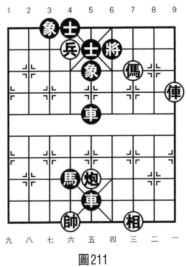

圖211

著法（紅先勝）：

1. 俥一平四　士5進6　　2. 傌三進二　將6退1

3. 俥四進一　將6平5　　4. 俥四平五　士4進5

5. 兵六平五　將5平4　　6. 俥五平六

連將殺，紅勝。

 第212局

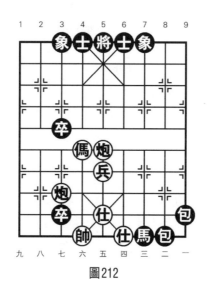

圖212

著法（紅先勝）：

1. 炮七進七　將5進1　　2. 傌六進五　象7進5

3. 傌五進七　將5平6　　4. 傌七進六　將6進1

5. 炮七退二　象5退7　　6. 炮五進三

連將殺，紅勝。

第213局

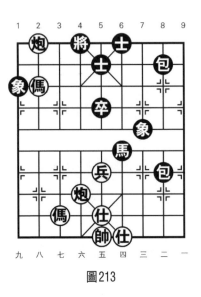

圖213

著法（紅先勝）：

1.傌八進七	將4進1	2.後傌進六	傌6退4
3.傌六進七	馬4退3	4.後傌進六	馬3進4
5.傌七退八	將4退1	6.傌六進七	

連將殺，紅勝。

第214局

著法（紅先勝）：

1.相七退五　象3退5

黑如改走士4進5，則前俥進一，後車平6，俥四進二

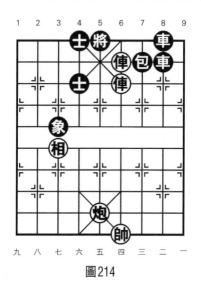

圖214

殺，紅速勝。

2.相五退三　象5進3　　3.前俥平六　　包7平6

4.俥四平五　士4進5　　5.俥五進一　　將5平6

5.俥六進一

絕殺，紅勝。

第215局

著法（紅先勝）：

1.兵五進一　車1平5　　2.俥二退一　將5退1

3.俥八進八　士6進5　　4.俥八平七　士5退4

5.俥二進一　將5進1　　6.俥七退一

絕殺，紅勝。

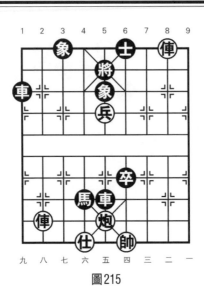

圖215

 第216局

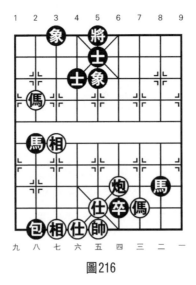

圖216

著法（紅先勝）：

1. 傌八進七　將5平6　　2. 傌三進四　士5進6

3. 傌四退二　士6退5　　4. 傌二進四　士5進6

5. 傌四進五　士6退5

連將殺，紅勝。

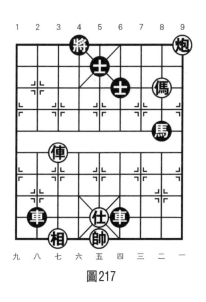

第217局

圖217

著法（紅先勝）：

1. 俥七平六　將4平5　　2. 傌二進三　士5退6

3. 俥六平五　將5平4　　4. 傌三退四　士6進5

5. 俥五平六　士5進4　　6. 俥六進三

連將殺，紅勝。

 第218局

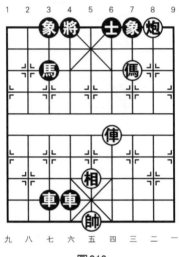

圖218

著法（紅先勝）：

1.俥四進五　將4進1　　2.俥四退一　馬3退5

3.俥四平五　將4進1　　4.炮二退二　象3進5

5.傌三進四　象5退3　　6.俥五退一

連將殺，紅勝。

第219局

著法（紅先勝）：

1.俥二進六　士5退6　　2.俥二平四！　將5進1

3.炮二進三　象3進5　　4.傌四退五　將4退1

5.傌五進七　將4退1　　6.炮二進二

連將殺，紅勝。

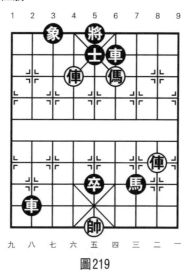

圖219

第**220**局

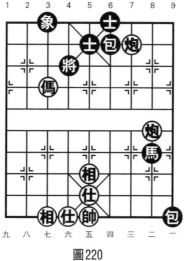

圖220

著法（紅先勝）：

1. 傌七退五　將4退1　　2. 傌五進四　將4進1
3. 炮二進三　象3進5　　4. 傌四退五　將4退1
5. 傌五進七　將4退1　　6. 炮二進二

連將殺，紅勝。

第221局

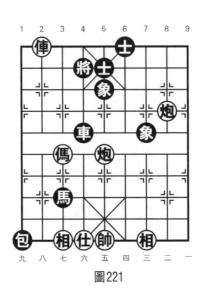

圖221

著法（紅先勝）：

1. 俥八退一　將4退1　　2. 炮二進三　象5退7
3. 俥八進一　將4進1　　4. 炮二退一　士5進6
5. 炮五進四　將4進1　　6. 俥八退二

連將殺，紅勝。

第222局

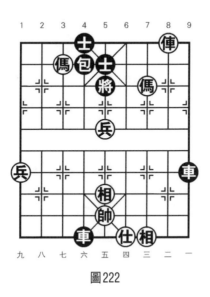

圖222

著法（紅先勝）：

1. 傌三退四　將5平6　　2. 俥二退二　將6退1

3. 俥二進一　將6進1

黑如改走將6退1，則傌四進三，將6平5，俥二進一，士5退6，俥二平四，連將殺，紅勝。

4. 傌四進二　將6平5　　5. 兵五進一　將5平4

6. 傌七退八

連將殺，紅勝。

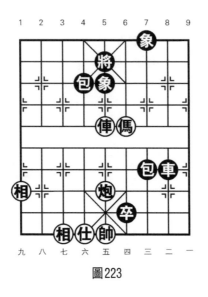

圖223

著法（紅先勝）：

1.俥五進二　　將5平4

黑如改走將5平6，則炮五平四，包7平6，俥五進一，將6進1，傌四進六，連將殺，紅勝。

2.炮五平六　　包4平3　　　3.傌四退六　　包7平4

4.俥五進一　　將4退1

黑如改走將4進1，則傌六進七，包4平5，傌七退五，連將殺，紅勝。

5.俥五進一　　將4進1　　　6.傌六進五

連將殺，紅勝。

第224局

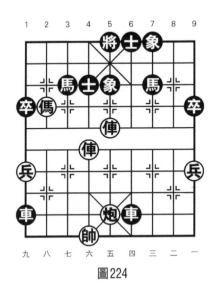

圖224

著法（紅先勝）：

1.傌八進七　將5進1　　2.俥五平二！　車1平5

黑如改走將5平6，則俥二進三，將6進1，俥六平三，
馬7進6，俥二退一，將6退1，俥三進四，絕殺，紅勝。

3.俥二進三　車6退7　　4.俥六進三！　車6平8

5.俥六進一　將5退1　　6.俥六平二

絕殺，紅勝。

（本局改自實戰讓傌局）

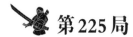

第225局

圖225

著法（紅先勝）：

1.俥六進一	包5退1	2.俥六平五	將6進1
3.俥五平四	將6平5	4.俥七平五	將5平4
5.俥四退一	將4進1	6.俥五平六	

連將殺，紅勝。

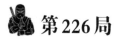

第226局

著法（紅先勝）：

1.兵六進一	將4平5	2.兵六進一！	將5平4

黑另有以下兩種著法：

（1）將5進1，炮一進二，士6退5，傌三進四，連將

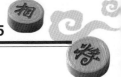

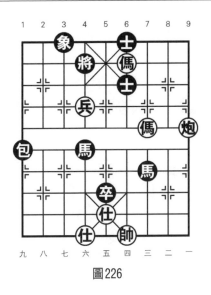

圖226

殺，紅勝。

（2）將5退1，炮一進四，士6進5，傌四進二，士5退
6，傌三進四，連將殺，紅勝。

3.傌三進四　將4平5　　4.後傌退六　將5退1

5.傌六進七　將5進1　　6.炮一進三

連將殺，紅勝。

 第**227**局

著法（紅先勝）：

1.俥六進一！　包6平4　　2.炮八平六　包4平1

3.傌七進六　包1平4　　4.傌六進八　包4平1

5.傌八進七　將4進1　　6.炮五平六

連將殺，紅勝。

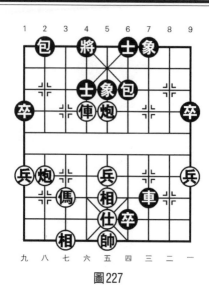

圖227

第228局

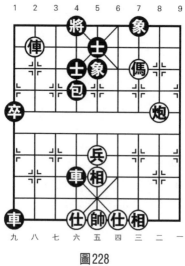

圖228

著法（紅先勝）：

1.炮二進四　士5進6

黑如改走象7進9，則傌三進四，象9退7，俥八進一，象5退3，俥八平七，連將殺，紅勝。

2.俥八進一　象5退3　　3.俥八平七　將4進1

4.傌三進四　將4平5　　5.傌四退三　將5平6

6.俥七平四

連將殺，紅勝。

第229局

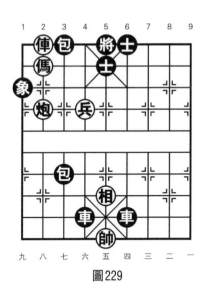

圖229

著法（紅先勝）：

1.俥八平七　士5退4　　2.傌八退六　將5進1

3.俥七退一　將5進1　　4.炮八進一　包3退4

5.兵六平五　將5平6　　6.傌六進五
連將殺，紅勝。

 第230局

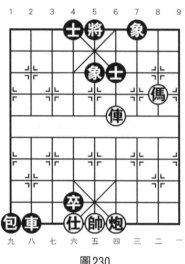

圖230

著法（紅先勝）：

1.傌二進四　　將5進1　　2.傌四進三　　將5退1
3.俥四進四!　將5平4　　4.俥四平六　　將5平6
5.俥六退一　　將6退1　　6.傌三退四
連將殺，紅勝。

第231局

著法（紅先勝）：

1.傌七退六　　將5平4　　2.俥四平六　　將4平5

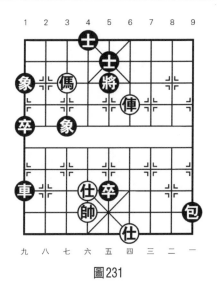

圖231

3. 俥六平八　將5平4　　4. 傌六進四　將4平5

5. 俥八進一　士5進4　　6. 俥八平六

連將殺，紅勝。

 第**232**局

著法（紅先勝）：

1. 俥八平六　士5進4　　2. 俥六進二！　將4進1

3. 兵七平六　將4退1　　4. 後炮平六　馬3進4

5. 兵六進一　將4退1　　6. 兵六進一

連將殺，紅勝。

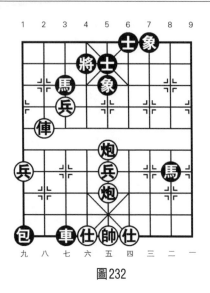

圖232

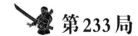 第233局

圖233

著法（紅先勝）：

1. 俥二進一　象5退7　　2. 俥二平三　將6進1

3. 傌五進四　士5進6　　4. 傌四進六　士6退5

5. 俥三退一　將6退1　　6. 傌六進四

連將殺，紅勝。

 第234局

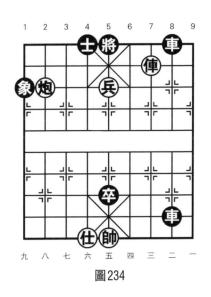

圖234

著法（紅先勝）：

1. 炮八進二　士4進5　　2. 兵五進一　將5平4

3. 兵五平六　將4平5　　4. 俥三平五　將5平6

5. 兵六進一　象1退3　　6. 兵六平七

連將殺，紅勝。

第235局

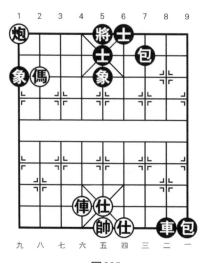

圖235

著法（紅先勝）：

1. 傌八進七　士5退4　　　2. 俥六進八　將5進1

3. 俥六平五　將5平4　　　4. 傌七退八　將4進1

5. 俥五平六　包7平4　　　6. 俥六退一

連將殺，紅勝。

 ## 第236局

著法（紅先勝）：

1. 俥三進三　將6進1　　　2. 炮五平九　將6平5

3. 傌五進七　將5平6　　　4. 俥三退一　將6退1

5. 炮九進二　士4進5　　　6. 傌七進六

連將殺，紅勝。

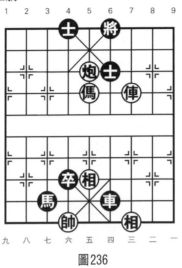

圖236

第237局

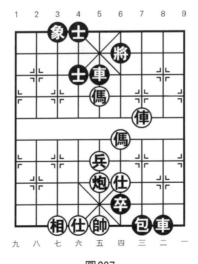

圖237

著法（紅先勝）：

1.俥三平四　　將6平5　　2.傌五進三　　將5平4

3.炮五平六　　士4退5　　4.俥四平六　　士5進4

5.俥六進二！　將4進1　　6.傌四進六

連將殺，紅勝。

第238局

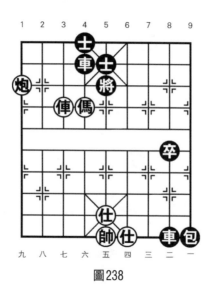

圖238

著法（紅先勝）：

1.傌六退四　　將5平6　　2.俥七平四　　將6平5

3.俥四平一　　將5平6　　4.傌四進二　　將6退1

5.俥一進二　　將6退1　　6.炮九進二

連將殺，紅勝。

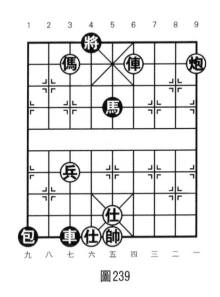

圖239

著法（紅先勝）：

1.傌七退五　將4平5　　2.俥四進一　將5進1

3.傌五進三　馬5退6　　4.俥四退一　將5進1

5.俥四平五　將5平6　　6.俥五退一

連將殺，紅勝。

 第240局

著法（紅先勝）：

1.傌三進四　士5進6

黑如改走馬進6，則俥一退一，將6退1，傌四進三，將

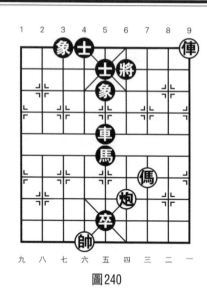

圖240

6平5，俥一進一，士5退6，俥一平四殺，紅勝。

2. 俥一退一　將6退1　　3. 傌四進五　士6退5

4. 俥一進一　將6進1　　5. 傌五退三　將6進1

6. 俥一退二

連將殺，紅勝。

第241局

著法（紅先勝）：

1. 俥三進二　將5進1　　2. 兵五進一　將5平6

3. 俥三退一　將6退1　　4. 傌八進六　象3進5

5. 俥三進一　將6進1　　6. 兵五平四

連將殺，紅勝。

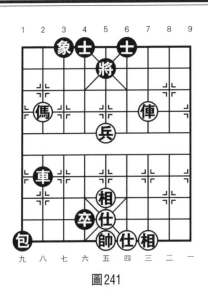

圖241

 第242局

著法（紅先勝）：

1. 俥二進八　象5退7
2. 俥二平三　將6進1
3. 傌四進三　將6進1
4. 俥三退二　將6退1
5. 俥三進一　將6進1
6. 俥三平四

連將殺，紅勝。

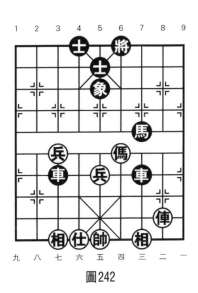

圖242

第243局

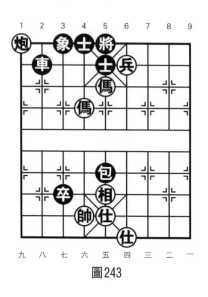

圖243

著法（紅先勝）：

1.兵四進一！　士5退6

黑如改走將5平6，則俥六平四，將6平5，傌五進三

殺，紅勝。

2.俥六進三　　將5進1　　3.俥六平五　　將5平6

4.傌五退三　　將6進1　　5.俥五平四　　車2平6

6.俥四退一

連將殺，紅勝。

 第244局

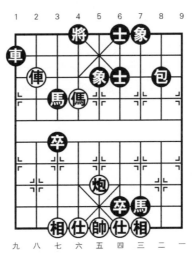

圖244

著法（紅先勝）：

1. 炮五平六　卒3平4　　2. 傌六進七　卒4平5

3. 傌八平六　馬3退4　　4. 傌六平五　馬4進5

5. 傌五進二　將4進1　　6. 傌七退六　卒5平4

7. 傌六進八

連將殺，紅勝。

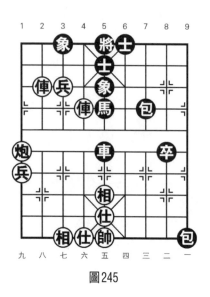

圖245

著法（紅先勝）：

1. 炮九進五　　象3進1　　　2. 俥八進二　　象5退3

3. 俥八平七　　士5退4　　　4. 俥六進三　　將5進1

5. 俥七退一　　馬5退4　　　6. 俥六退一　　將5進1

7. 俥六退一

連將殺，紅勝。

著法（紅先勝）：

1. 俥四平五　　將5平4　　　2. 俥五平六　　將4平5

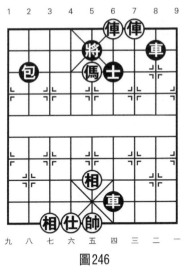

圖246

3. 俥三平五　將5平6　　4. 俥六退一　士6退5

5. 俥六平五　將6進1　　6. 前俥平四　車8平6

7. 俥四退一

連將殺，紅勝。

第247局

著法（紅先勝）：

1. 傌八退七　將4進1　　2. 傌七退五　象3退5

3. 俥八進二　將4退1　　4. 傌五進七　將4平5

5. 俥八進一　象5退3　　6. 俥八平七　士5退4

7. 俥七平六

連將殺，紅勝。

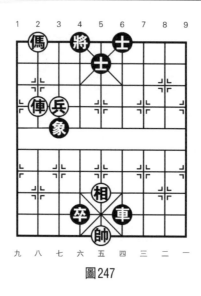

圖247

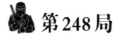 第248局

圖248

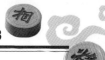

著法（紅先勝）：

1. 俥七平五　馬1進2　　2. 俥五進四　將4退1
3. 俥五進一　將4進1　　4. 傌三進四　車4進6
5. 帥五進一　馬2進4　　6. 俥五平七　將4進1
7. 俥七退二

絕殺，紅勝。

第249局

圖249

著法（紅先勝）：

1. 炮七進七　將5進1　　2. 俥二退一　將5進1
3. 兵七平六　將5平6　　4. 炮七退二　象7進5
5. 兵六進一　象5退7　　6. 炮五進一！　將6平5

連將殺，紅勝。

 第250局

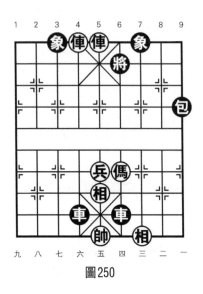

圖250

著法（紅先勝）：

1. 俥五平四　　將6平5　　2. 俥六平五　　將5平4

3. 俥四退一　　將4進1　　4. 傌四進五　　包9平5

5. 俥四平六！　將4退1　　6. 傌五進七　　將4進1

7. 俥五平六

連將殺，紅勝。

 第251局

著法（紅先勝）：

1. 俥二進二　　士5退6　　2. 俥四進一　　將5進1

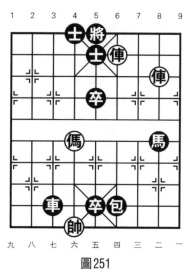

圖251

3.俥四平五　　將5平4

黑如改走將5平6,則俥六進五,將6進1,俥二退二

殺,紅勝。

4.俥五平六　　將4平5　　5.俥二平五　　將5平6

6.傌六進五　　將6進1　　7.俥六退二

連將殺,紅勝。

第252局

著法(紅先勝):

1.傌九退七!　　包4退1　　2.傌七退六　　包4進1

3.俥二退一　　將5退1　　4.傌六進四　　將5平6

5.俥二進一　　將6進1　　6.傌四進六!　　象3進1

7.俥二退一

連將殺,紅勝。

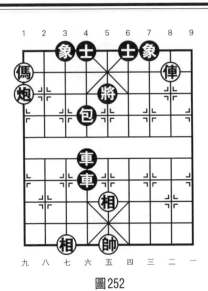

圖252

第253局

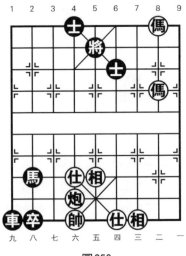

圖253

著法（紅先勝）：

1.炮六平五　將5平4　　2.後傌進四　將4進1

3.傌四退五　將4退1　　4.傌五進七　將4進1

5.傌二退四　士4進5　　6.傌七進八　將4退1

7.傌四退五

連將殺，紅勝。

第254局

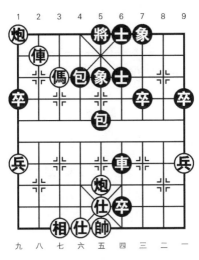

圖254

著法（紅先勝）：

1.傌七進八　包4退2　　2.傌八退六　包4進9

3.傌六進八　包4退9　　4.傌八退六　將5進1

5.傌六退八　包4進1　　6.俥八平六　將5退1

7.傌八進七

連將殺，紅勝。

 第255局

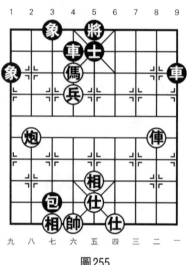

圖255

著法（紅先勝）：

1. 俥二進五　士5退6　　2. 炮八進五　將5進1

3. 俥二退一　將5進1　　4. 兵六平五　將5平6

5. 炮八退二　包3退6　　6. 俥二平四！　車4平6

7. 傌六進五

連將殺，紅勝。

 第256局

著法（紅先勝）：

1. 兵五進一！　將5進1　　2. 傌六進七　將5退1

黑如改走將5進1，則傌七退五，將5平4，俥四進一

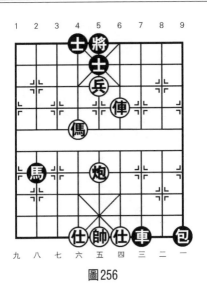

圖256

殺，紅速勝。

3. 傌七退五　士4進5　　4. 傌五進四　士5進6

黑如改走士5退4，則傌四退六，將5進1，俥四進二，

將5進1，傌六退五殺，紅勝。

5. 傌四退六　將5進1

黑如改走將5平4，則炮五平六，馬2退4，傌六進八

殺，紅勝。

6. 傌六退五　將5平6　　7. 俥四進一

連將殺，紅勝。

 第257局

著法（紅先勝）：

1. 俥三平四　士5進6　　2. 俥四進一　　將6平5

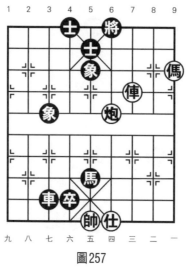

圖257

3. 傌一進三　將5進1　　4. 俥四進一！　將5退1

5. 俥四平六　將5平6　　6. 俥六進一　將6進1

7. 傌三退四

連將殺，紅勝。

 第258局

著法（紅先勝）：

1. 俥五進二　將5平4　　2. 俥五平六　將4平5

3. 傌二退四　將5平6　　4. 俥六平四！　將6平5

5. 俥四平二　將5退1　　6. 傌四進三　將5平4

7. 俥二平六

連將殺，紅勝。

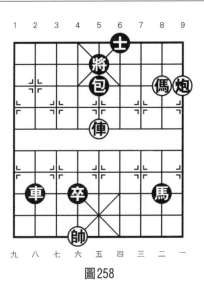

圖258

第259局

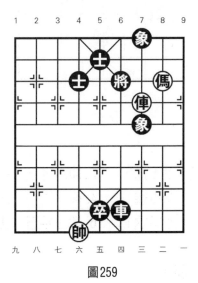

圖259

著法（紅先勝）：

1. 俥三進一　將6退1　2. 俥三退二　將6進1

3. 俥三進二　將6退1　4. 俥三退三　將6進1

5. 傌二退三　將6退1　6. 傌三進五　將6退1

7. 俥三進五

連將殺，紅勝。

第260局

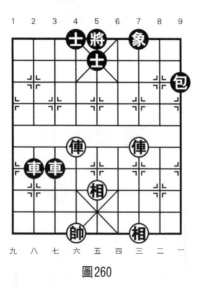

圖260

著法（紅先勝）：

1. 俥三進五　士5進6　2. 俥六進五　將5進1

3. 俥三退一　將5進1　4. 俥三退一　將5退1

5. 俥六退一　將5退1　6. 俥三平五　士6進5

7. 俥六進一

連將殺，紅勝。

第261局

```
   1  2  3  4  5  6  7  8  9
```

圖261

```
九  八  七  六  五  四  三  二  一
```

著法（紅先勝）：

1. 炮六平五　將5平6　　2. 炮五平四　將6平5

3. 兵七平六　將5退1　　4. 炮四平五　象7退5

5. 兵六平五　將5退1　　6. 兵五進一　將5平6

7. 兵五進一

連將殺，紅勝。

第262局

著法（紅先勝）：

1. 傌九進七　車4進1　　2. 俥八進三　士5退4

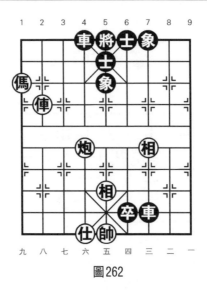

圖262

3. 俥八平六　　將5進1　　　4. 俥六退一　　將5退1

5. 俥六平四　　將5平4　　　6. 俥四進一　　將4進1

7. 馬七退六

連將殺，紅勝。

第**263**局

著法（紅先勝）：

1. 俥八進五　　象5退3　　　2. 俥八平七　　將4進1

3. 炮八進七　　將4進1　　　4. 馬七退八　　將4平5

5. 前俥退二！　包9平3　　　6. 俥七進五　　士5進4

7. 馬八進七

連將殺，紅勝。

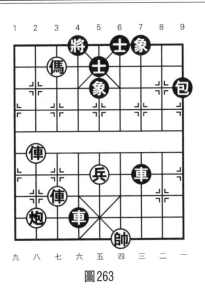

圖263

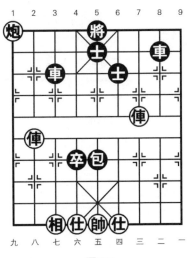

第264局

圖264

著法（紅先勝）：

1.俥八進五　士5退4　　2.俥八退二　車3退2

3.俥八平五　將5平6　　4.俥三進四　將6進1

5.俥五進二　士6退5　　6.炮九退一　車3進1

7.俥五平四

絕殺，紅勝。

第265局

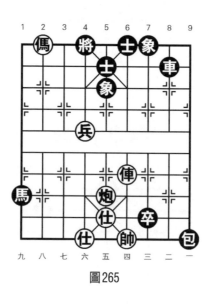

圖265

著法（紅先勝）：

1.傌八退七　將4進1　　2.炮五平六　士5進4

3.兵六平七　將4平5

黑如改走士4退5，則傌七退六，士5進4，傌六進四，士4退5，俥四平六，士5進4，傌六進四殺，紅勝。

4.炮六平五　象5進3　　5.俥四平五　象3退5

黑如改走將5平4，則炮五平六，士4退5，傌七退六，士5進4，傌六進四，士4退5，俥五平六，士5進4，俥六進四殺，紅勝。

6.俥五平二　將5平4　　7.俥二進五

紅得車勝定。

第266局

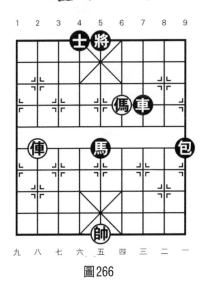

圖266

著法（紅先勝）：

1.俥八平五　士4進5　　2.傌四進六　將5平4

3.傌六進八　將4平5　　4.俥五進四　將5平6

5.俥五進一　將6進1　　6.傌八退六　將6進1

7.俥五平四

連將殺，紅勝。

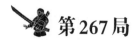

第267局

圖267

著法（紅先勝）：

1. 兵四進一　士5退6　　2. 俥四進五　將5進1

3. 俥四平五　將5平4　　4. 俥五平六　將4平5

5. 俥三平五　將5平6　　6. 俥六退一　將6進1

7. 俥五平四

連將殺，紅勝。

第五章 八步殺

 第268局

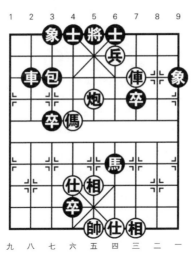

圖268

著法（紅先勝）：

1.兵四平五！ 　將5進1　　2.傌六進五　 將5平4

3.傌五進四　 將4平5　　4.俥三進一　 將5退1

5.傌四退五　 士4進5　　6.俥三平五　 將5平1

7.俥五進一　 將4進1　　8.俥五平六

連將殺，紅勝。

第269局

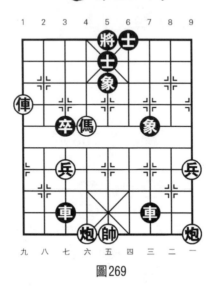

圖269

著法（紅先勝）：

1.俥九進三　士5退4　　2.俥九平六　將5進1

3.傌六進四　將5平6　　4.炮一平四　車7平6

5.俥六退一　將6進1　　6.包六進七　象5退7

7.俥六平四！　將6退1　　8.傌四進二

連將殺，紅勝。

第270局

著法（紅先勝）：

1.俥一進三　士5退6　　2.炮二進三　士6進5

黑如改走將5進1，則俥三進一，將5進1，炮二退二，

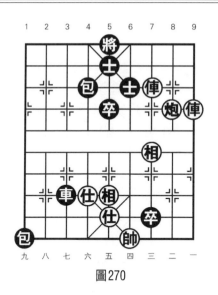

圖270

士6退5，俥三退一，士5進6，俥三平四，將5退1，俥一退一，將5退1，俥四進二，連將殺，紅勝。

3. 炮二退六　士5退6　　4. 俥一平四！將5平6

5. 俥三平四　將6平5　　6. 炮二平五　包4平5

7. 俥四平五　將5平4　　8. 俥五平六

連將殺，紅勝。

第271局

著法（紅先勝）：

1. 兵五平四　將6平5　　2. 炮九退二　包4進3

3. 兵四平五　將5平6　　4. 傌八進六　象7進5

5. 兵五平四　將6退1　　6. 兵二平三　將6退1

7. 炮九進二　象5退3　　8. 兵三進一

連將殺，紅勝。

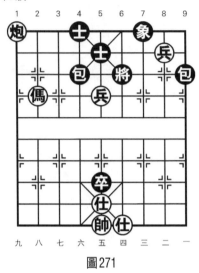

圖271

第272局

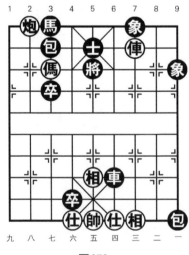

圖272

著法（紅先勝）：

1.俥三平五！ 將5平6 2.炮八退二 象7進5

3.傌七退五 包3進1 4.俥五退一 將6退1

5.俥五平七 將6平5 6.俥七進一 將5退1

7.炮八進二 傌3進5 8.俥七進一

連將殺，紅勝。

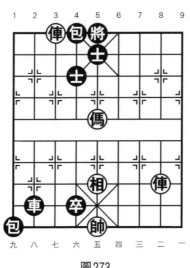

第273局

圖273

著法（紅先勝）：

1.俥二進七 士5退6 2.傌五進六 將5進1

3.俥二退一 將5進1 4.俥二退一 將5退1

5.傌六退四 將5退1

黑如改走將5平6，則俥二進一，將6進1，俥七退二，

包4進2，俥七平六殺，紅勝。

6.俥二平五　士6進5　　7.俥五進一　將5平6

8.俥七平六

連將殺，紅勝。

第274局

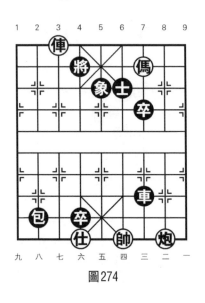

圖274

著法（紅先勝）：

1.炮二進八　士6退5　　2.傌三退五　士5進6

3.俥七退一　將4進1　　4.俥七退一　將4退1

5.傌五進四　將4平5　　6.俥七平五　將5平6

7.俥五平四　將6平5　　8.俥四平五

連將殺，紅勝。

第275局

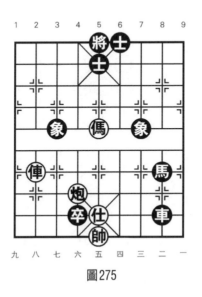

圖275

著法（紅先勝）：

1.俥八進六　士5退4　　2.俥八平六！　將5進1

3.炮六平五　將5平6

黑如改走象7退5，俥六平五！將5退1，傌五進六，將5平4，炮五平六殺，紅勝。

4.俥六退一　士6進5　　5.俥六平五　將6退1

6.俥五進一　將6進1　　7.傌五進三　將6進1

8.俥五平四

連將殺，紅勝。

 第276局

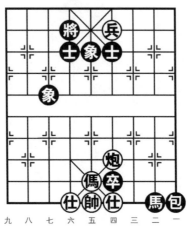

圖276

著法（紅先勝）：

1. 炮四平六　　士4退5　　2. 傌五進六　　士5進4

3. 傌六進四　　士4退5　　4. 傌四進六　　士5進4

5. 傌六進五　　士4退5　　6. 傌五退六　　士5進4

7. 兵四平五！　士6退5　　8. 傌六進四

連將殺，紅勝。

 第277局

著法（紅先勝）：

1. 炮三進六　　將4進1　　2. 炮三退一　　士5進6

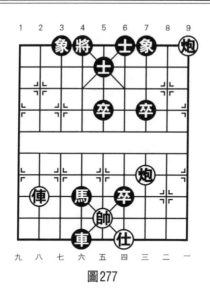

圖277

3.俥八進六　將4進1　　4.炮一退二　象3進5

5.俥八退一　將4退1　　6.炮一進一　將4退1

7.俥八進二　象5退3　　8.俥八平七

連將殺，紅勝。

第278局

著法（紅先勝）：

1.俥七進三！　士5退4　　2.俥六進四　將5進1

3.俥六平五　將5平6　　4.俥五平四　將6平5

5.俥七平五　將5平4　　6.俥四退一　將4進1

7.俥五平六　車1平4　　8.俥六退一

連將殺，紅勝。

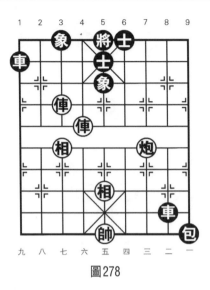

圖278

第279局

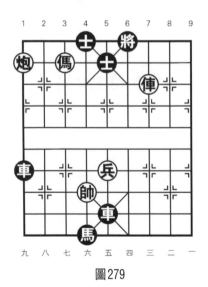

圖279

著法（紅先勝）：

1.俥三進二　將6進1　　2.傌七退五　士5進4

黑如改走車1退5，則傌五退三，將6進1，俥三退二，將6退1，俥三退二，將6退1，俥三平二，將6退1，俥二進二殺，紅勝。

3.俥三退一　將6進1　　4.俥三退一　將6退1

5.傌五進六　將6平5　　6.俥三平五　將5平4

7.俥五平六　將4平5　　8.俥六平五

連將殺，紅勝。

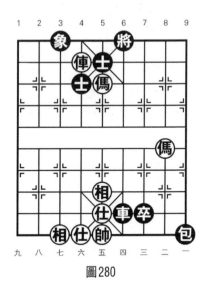 第280局

圖280

著法（紅先勝）：

1.俥六進一　將6進1　　2.傌五退三　將6進1

3. 傌三退五　將6平5　　4. 傌二進三　車6退5

5. 俥六平一　包9平8　　6. 傌五進七　將5平6

7. 俥一退二　包8退7　　8. 俥一平二

絕殺，紅勝。

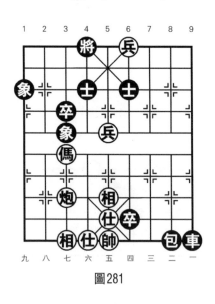

圖281

著法（紅先勝）：

1. 炮七平六　士4退5　　2. 兵五平六　士5進4

3. 兵六平七　士4退5　　4. 兵七平六　士5進4

5. 兵六平五　士4退5　　6. 傌七進六　士5進4

7. 傌六進四　士4退5　　8. 兵四平五

連將殺，紅勝。

 第282局

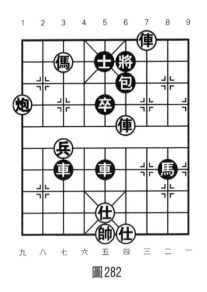

圖282

著法（紅先勝）：

1. 俥三退一　將6退1	2. 俥四進二！　士5進6
3. 俥三進一　將6進1	4. 炮九進二　士6退5
5. 傌七進五　士5退1	6. 傌五退六　將6平5
7. 俥三平五　將5平4	8. 傌六進八

連將殺，紅勝。

第283局

著法（紅先勝）：

1. 傌五進六　將5平6	2. 俥一進二　士4進5

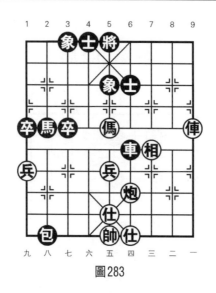

圖283

3. 俥一進二　將6進1　　4. 傌六退五　車6退1

黑如改走士5進4，則傌五進三，將6平5，傌三退四，
紅得車勝定。

5. 俥一退四　車6退1　　6. 傌五進三　將6退1

7. 俥一進四　象5退7　　8. 俥一平三

絕殺，紅勝。

第六章　九至十六步殺

第284局

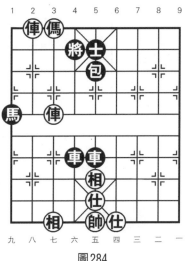

圖284

著法（紅先勝）：

1. 俥七進三　將4退1　　2. 俥七平五　車4進3

3. 仕五退六　車5進1　　4. 仕四進五　車5平2

5. 俥五退一　車2退7　　6. 仕五退四　車2進1

7. 俥五進二　將4進1　　8. 俥五退一　將4退1

9. 俥五平八

紅得車勝定。

第285局

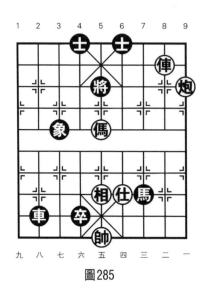

圖285

著法（紅先勝）：

1. 傌五進七　將5平6

2. 傌七進六　士6進5

3. 俥二退一　將6退1

4. 傌六退五　象3退5

5. 俥二進一　將6退1

6. 傌五進三　將6平5

7. 俥二進一　象6退7

8. 俥二平三　士5退6

9. 俥三平四

連將殺，紅勝。

第286局

著法（紅先勝）：

1. 俥八退一　士6進5　　2. 兵五進一　將6進1

3. 俥八退一　象7進5　　4. 炮六進五　象5退7

5. 炮六進二　象7進5　　6. 炮六平五　車6平5

7. 俥八退一　車5平6　　8. 俥八平三　卒1進1

9. 俥三進一

絕殺，紅勝。

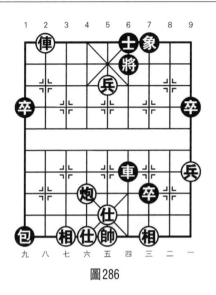

圖286

 第287局

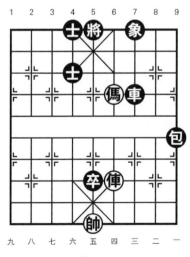

圖287

著法（紅先勝）：

1. 俥四平五　象7進5　　2. 傌四進六　將5進1
3. 俥五進五　將5平4　　4. 傌六進八　車7平4
5. 俥五進二　包9平5　　6. 俥五退五　車4進6
7. 帥五進一　車4退6　　8. 傌八退七！車4平3
9. 俥五平六　車3平4　　10. 俥六進二

絕殺，紅勝。

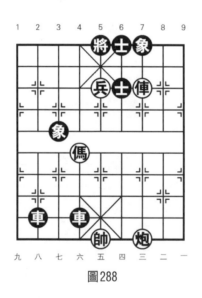

圖288

著法（紅先勝）：

1. 兵五進一！將5平4　　2. 兵五進一　將4進1
3. 傌六進七　將4進1　　4. 俥三平四　象7進5
5. 傌七退五　將4退1　　6. 俥四進一　士6進5

7. 傌五進七　　將4進1　　8. 炮三進七　象5進7

9. 俥四退一　　象7退5　　10. 俥四平五

連將殺，紅勝。

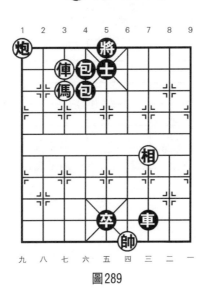

圖289

著法（紅先勝）：

1. 俥七進一　　士5退4　　2. 俥七平六　將5進1

3. 炮九退一　　將5進1　　4. 俥六平五　後包平5

5. 傌七進六　　包4退1　　6. 俥五退一　將5平4

7. 俥五平六！　將4平5　　8. 俥六退二　將5退1

9. 傌六退八　　將5退1　　10. 俥六進三

連將殺，紅勝。

 第290局

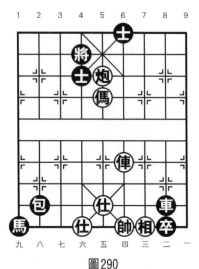

圖290

著法（紅先勝）：

1.炮五平一	將4平5	2.俥四進五　將5退1
3.炮一進二	車8退8	4.俥四進一　將5進1
5.傌五進三	將5平4	6.俥四退一　士4退5
7.俥四平五	將4進1	8.炮一退二　車8進2
9.傌三進四	車8平9	10.俥五平六

連將殺，紅勝。

 第291局

著法（紅先勝）：

1.傌六進七　將5進1　　2.傌七進六　將5退1

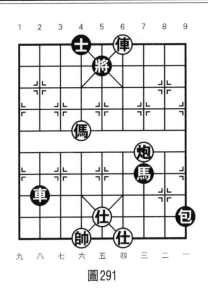

圖291

3. 傌六退七　將5進1　　4. 傌七退六　將5退1

5. 傌六進四　將5進1　　6. 俥四平五　將5平6

7. 炮三平四　馬7退6　　8. 俥五平四　將6平5

9. 傌四進三　將5退1　　10. 俥四平五

連將殺，紅勝。

 第292局

著法（紅先勝）：

1. 炮四平五　將5平6

黑如改走象3進5，則傌五進四，將5平6，炮五平四

殺，紅速勝。

2. 傌三進二　將6進1　　3. 傌五進六　將6平5

4. 傌六退四　將5退1

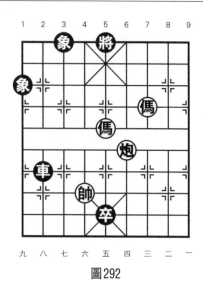

圖292

黑如改走將5進1，則傌二進四，將5平6，炮五平四殺，紅勝。

5.傌二退四　將5平6

黑如改走將5進1，則前傌退六，將5進1，傌六進七，將5平6，炮五平四殺，紅勝。

6.前傌進六　將6平5　　7.傌四進三　將5進1

8.傌六退五　象3進5　　9.傌五進七　將5平6

10.傌七進六　將6退1　　11.傌三退五

連將殺，紅勝。

第293局

著法（紅先勝）：

1.俥六平五　將5平6　　2.俥五平三　車6平5

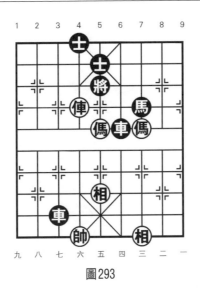

圖293

3. 俥三進一 將6退1	4. 俥三進一 將6退1
5. 俥三進一 將6進1	6. 傌三進二 將6進1
7. 俥三退二 將6退1	8. 俥三退一 將6進1
9. 傌二進三 將6平5	10. 俥三進一 士5進6
11. 俥三平四	

連將殺，紅勝。

第294局

著法（紅先勝）：

1. 俥三進一 將6進1	2. 兵三平四 將6平5
3. 兵五進一 將5平4	4. 兵五平六 將4平5
5. 俥三退八 卒6平7	6. 帥五平六 包5平4
7. 兵六平五 將5平4	8. 兵四進一 卒7平6

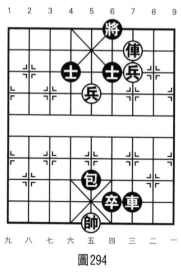

圖294

9. 兵四平五　將4退1　　10. 後兵平六　卒6平5

11. 兵六進一

絕殺，紅勝。

第295局

著法（紅先勝）：

1. 傌四進五　將6平5　　2. 傌五進三　將5平4

3. 傌三進四　將4平5

黑如改走將4退1，則傌四退五，將4退1，俥三平六，

將4平5，炮九平五，將5平6，俥六進一殺，紅勝。

4. 傌四進六　將5平4　　5. 傌六退八　將4平5

6. 俥三退一　將5退1　　7. 炮九進三　將5退1

8. 俥三平五　將5平6　　9. 俥五平四　將6平5

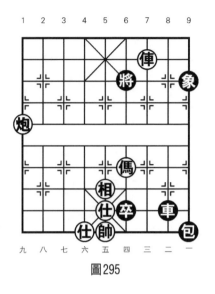

圖295

10. 傌八退六　將5進1　　11. 傌六進七　將5平4

12. 俥四平六

連將殺，紅勝。

 第296局

著法（紅先勝）：

1. 傌七進六　將6平5

黑如改走士6進5，則俥二退一，將6退1，傌六退五，

將6退1，俥二進二殺，紅勝。

2. 傌六進四　將5平6　　3. 傌四退六　將6平5

4. 傌六退七　將5平6　　5. 傌七退五　將6平5

6. 傌五進三　將5平4　　7. 傌三進四　將4平5

8. 傌四進六　將5平4　　9. 傌六退八　將4平5

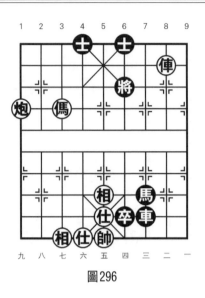

圖296

10. 俥二退一　將5退1　　11. 炮九進二　將5退1

12. 俥二進二

連將殺，紅勝。

第297局

著法（紅先勝）：

1. 傌三進四　士5進6

黑如改走包6進1，則俥一平三，士5進6，俥三平四，將5進1，傌四退六，將5平4，俥四退一，士4進5（黑如改走將4進1，則兵五進一！將4平5，俥四退一，連將殺，紅勝），炮七平六，馬5退4，傌六進八，馬4退3，兵五平六，連將殺，紅勝。

2. 傌六退四　將5進1

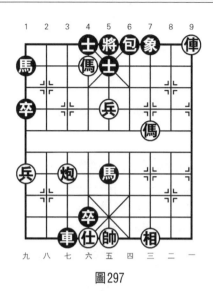

圖297

　　黑如改走包6進1，則俥一平三，將5進1，傌四退六，將5平1，炮七平六，馬5退4，傌六進八，將4平5，兵五進一！馬4退5，傌八退六，連將殺，紅勝。

　　3. 傌四退六　　將5平6

　　黑另以以下兩種應著：

　　（1）將5退1，傌六進七，將5進1，俥一退一，包6進1，兵五進一，將5平4，俥一平四，士4進5，兵五進一，將4進1，俥四退一，象7進5，俥四平五，連將殺，紅勝。

　　（2）將5平4，炮七平六，馬5退4，俥一退一，士4進5，傌六進八，馬4退3，兵五平六，連將殺，紅勝。

4. 俥一退一	將6進1	5. 兵五平四	將6平5
6. 兵四進一	將5平4	7. 炮七平六	馬5退4
8. 傌六進八	馬4退3	9. 俥一退二	卒4進1
10. 帥五進一	車3退1	11. 帥五進一	車3退2

12. 俥一平六

絕殺，紅勝。

第298局

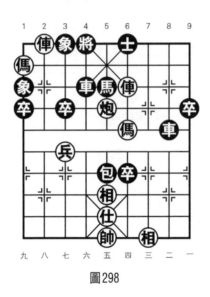

圖298

著法（紅先勝）：

1. 傌四進五	車4平5	2. 俥四進二	車5退2
3. 傌九退七	將4進1	4. 俥四退一	將4進1
5. 傌七進六	車5進1	6. 俥四退一	將4退1
7. 俥八退一	將4退1	8. 俥四平六	車5平4
9. 俥六進一	將4平5	10. 俥六平五	將5平6
11. 俥五平四	將6平5	12. 俥八平五	將5平4

13. 俥四進一

絕殺，紅勝。

第299局

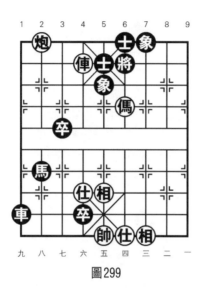

圖299

著法（紅先勝）：

1. 傌四進二　將6進1　　2. 炮八退二　象5進7

3. 俥六退一　象7進5　　4. 傌二退三　將6退1

5. 傌三進二　將6進1　　6. 俥六退四　象5退3

7. 俥六平四　將6平5　　8. 俥四平五　將5平6

黑如改走將5平4，則傌二退四，將4退1，俥五平六，士5進4，俥六進四殺，紅勝。

9. 傌二退三　將6退1　　10. 傌三進五　象3進5

黑如改走將6進1，則傌五進七，士5進4，傌七進六，士4退5，俥五平四殺，紅勝。

11. 俥五平四　士5進6　　12. 俥四進四　將6平5

13. 俥四平五！　將5平6　　14. 俥五進二　將6進1

15. 俥五平四　　將6平5　　16. 傌五進七
連將殺，紅勝。

 第300局

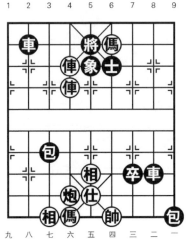

圖300

著法（紅先勝）：

1. 前俥平五！　將5平6　　2. 俥五平四　　將6平5

3. 俥六平五　　將5平4　　4. 仕五進六　　包3平4

5. 俥五平六　　將4平5　　6. 炮六平五　　包4平5

7. 相五進七　　包5平6　　8. 傌六進五　　包6平5

9. 傌五進三　　包5平6　　10. 俥四平五！　將5進1

11. 相七進五　　包6平5　　12. 傌三進四　　將5平6

13. 俥六平四　　將6平5　　14. 相五進三　　包5平6

15. 傌四退五　　將5平4　　16. 俥四平六

連將殺，紅勝。

歡迎至本公司購買書籍

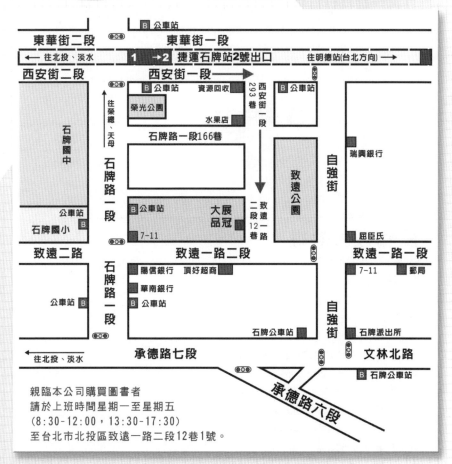

親臨本公司購買圖書者
請於上班時間星期一至星期五
(8:30-12:00，13:30-17:30)
至台北市北投區致遠一路二段12巷1號。

建議路線
1.搭乘捷運
　　淡水信義線石牌站下車，由月台上二號出口出站，二號出口出站後靠右邊，沿著捷運高架往台北方向走(往明德站方向)，其街名為西安街，約80公尺後至西安街一段293巷進入(巷口有一公車站牌，站名為自強街口，勿超過紅綠燈)，再步行約200公尺可達本公司，本公司面對致遠公園。

2.自行開車或騎車
　　由承德路接石牌路，看到陽信銀行右轉，此條即為致遠一路二段，在遇到自強街(紅綠燈)前的巷子左轉，即可看到本公司招牌。

國家圖書館出版品預行編目資料

象棋攻殺訣竅／吳雁濱　編著
——初版，——臺北市，品冠，2018〔民107.11〕
面；21公分 ——（象棋輕鬆學；23）
ISBN 978－986－5734－89－3（平裝；）
1.象棋
997.12　　　　　　　　　　　　107015545

【版權所有 · 翻印必究】

象棋攻殺訣竅

編 著 者／吳雁濱
責任編輯／倪穎生　葉兆愷
發 行 人／蔡孟甫
出 版 者／品冠文化出版社
社　　址／台北市北投區（石牌）致遠一路2段12巷1號
電　　話／（02）28233123 · 28236031 · 28236033
傳　　眞／（02）28272069
郵政劃撥／19346241
網　　址／www.dah-jaan.com.tw
E - mail／service@dah-jaan.com.tw
承 印 者／傳興印刷有限公司
裝　　訂／眾友企業公司
排 版 者／弘益電腦排版有限公司
授 權 者／安徽科學技術出版社
初版1刷／2018年（民107）11月

定　價／280元

●本書若有破損、缺頁請寄回本社更換●

大展好書　好書大展
品嘗好書　冠群可期

大展好書　好書大展

品嘗好書　冠群可期